朵云真赏苑·名画抉微

张大千山水

本社 编

 上海书画出版社

前言

张大千（1899—1983），名爰，字大千，别号大千居士。四川内江人，祖籍广东番禺。二十世纪的中国画家中，张大千无疑是其中的佼佼者。他的绘画意境清丽雅逸。他才力、学养过人，于山水、人物、花卉、仕女、翎毛无所不擅，特别在山水画方面卓有成就。他曾用大量的时间和心血临摹古人名作，特别是他临仿石涛和八大山人的作品更是惟妙惟肖，几近乱真，也由此迈出了他绘画的第一步。他从清代石涛起笔，到八大山人、陈洪绶、徐渭等，进而广涉明清诸大家，以致元代王蒙等，这奠定了他深厚的传统绘画功底。

张大千的山水画创作可分为三个时期，早期以学石涛为主，兼及梅清、石溪、程邃、朱耷等，用笔细劲、豪放，不拘一格。他除了师法古人，尤其是唐、宋人的法度之外，又以造化为师，"搜尽奇峰打草稿"，先后游历了黄山、华山和峨眉山，从千变万化的自然景物中汲取营养，逐渐形成了利落、灵秀、峻峭、爽利的山水画风格。石涛的山水画古朴凝重，而大千的山水画运笔劲健、灵秀，有现代画的风格。其山水画中的人物笔简神足，面相丰润，衣纹线条严谨流畅。

二十世纪四十年代赴敦煌之后到1957年是张大千山水画创作的中期，也是其山水画创作的成熟期。他深受敦煌壁画的影响，画风为之一变，在创作手法上丰富多彩，用笔圆润、简洁，设色明快、清丽，变王蒙的厚密蓬勃之风为灵动疏朗之格。一改明清一味摹古、脱离生活的文人画之弊病，开始创作了大量写生记游作品，别有情趣。受敦煌艺术的影响，这时期他创作的青绿或金碧山水作品有所增多。

晚期他开始探索山水画的革新问题，开创了泼墨、泼彩的新画风。这个阶段是张大千继其集传统大成之后走向个人创新巅峰的阶段。在用墨用色上，大胆新奇，肆意泼洒，泥金铺底，大青大绿，灿烂夺目，与一般文人画崇尚淡雅明显不同，新的创作方式开创了他晚年变法的新局。

我们这里选择的是张大千山水画的代表性作品，并作局部的放大，以使读者在学习他整幅作品全貌的同时，又能对他用笔用墨的细节加以研习。希望这样的作法能够对读者学习张大千有所帮助。

目 录

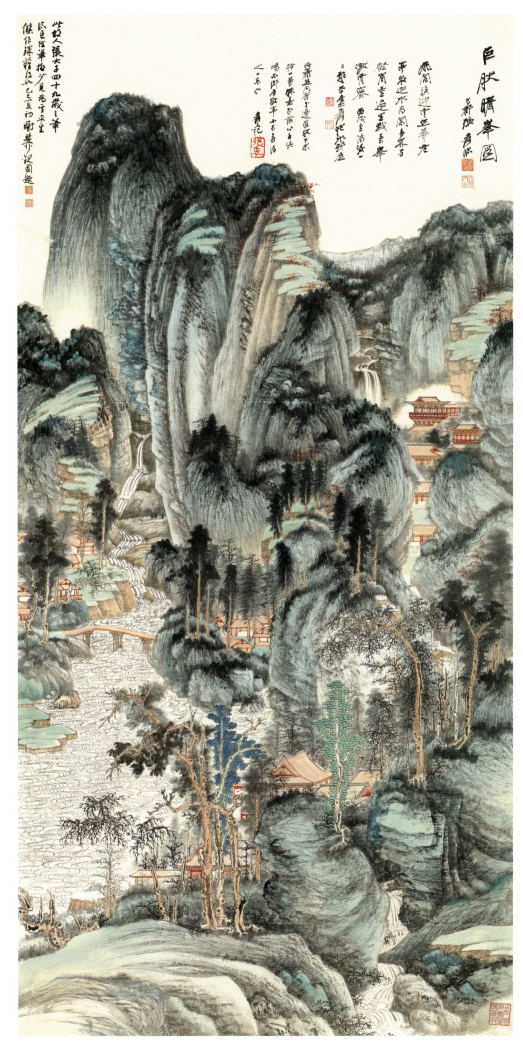

仿巨然晴峰图

　　此为张大千四十九岁时仿巨然笔意所作，峰峦叠嶂，气象森严，多重山石皴法、树法、水法，楼阁溪桥，变化丰富，而青绿用色沉着雅致，难怪他的故交知音谢稚柳也叹为"平生少见之杰作"。

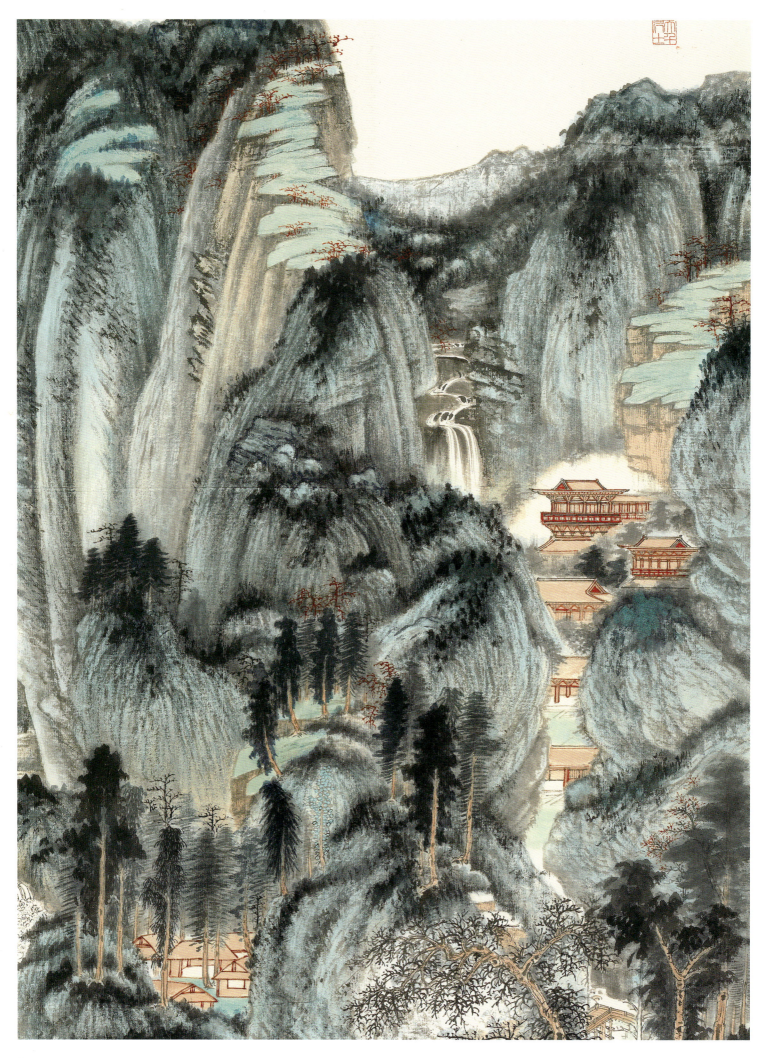

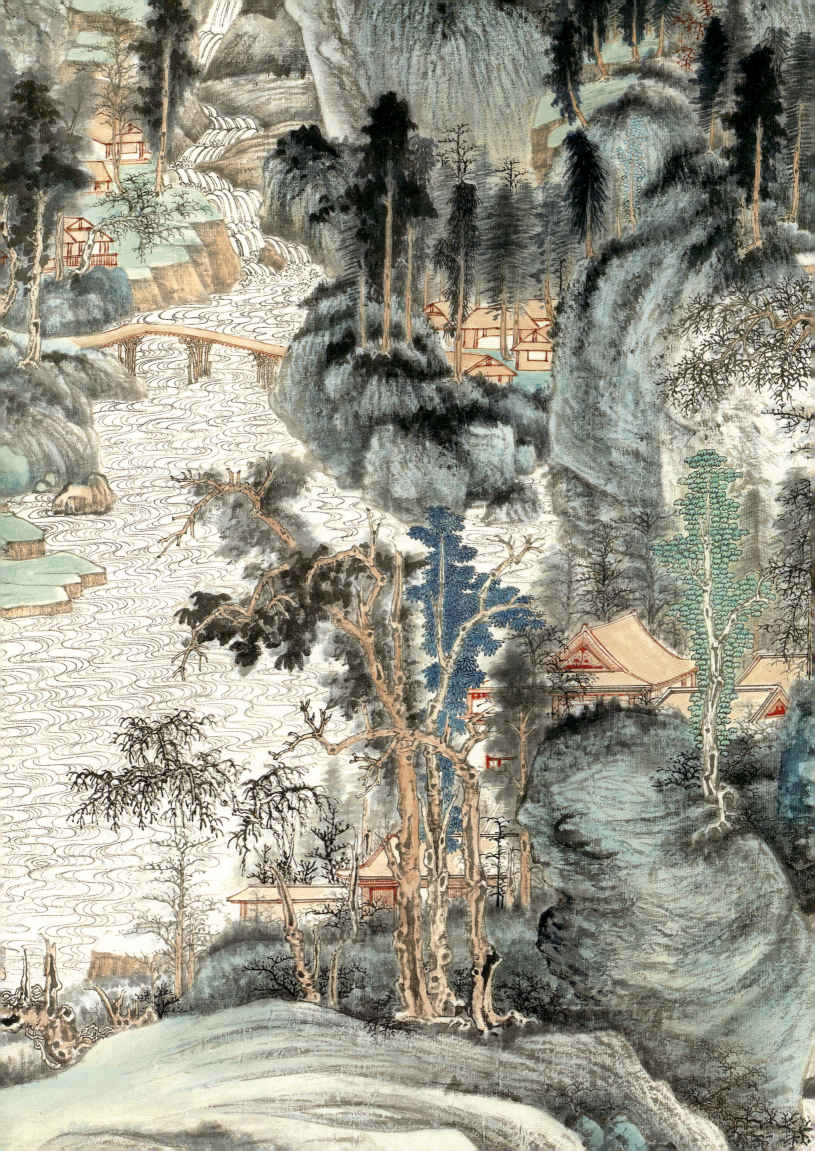

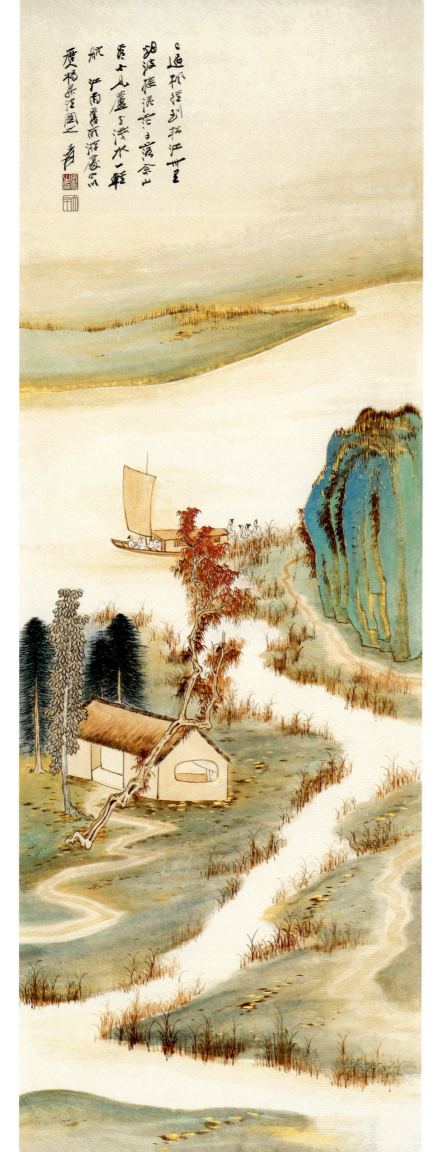

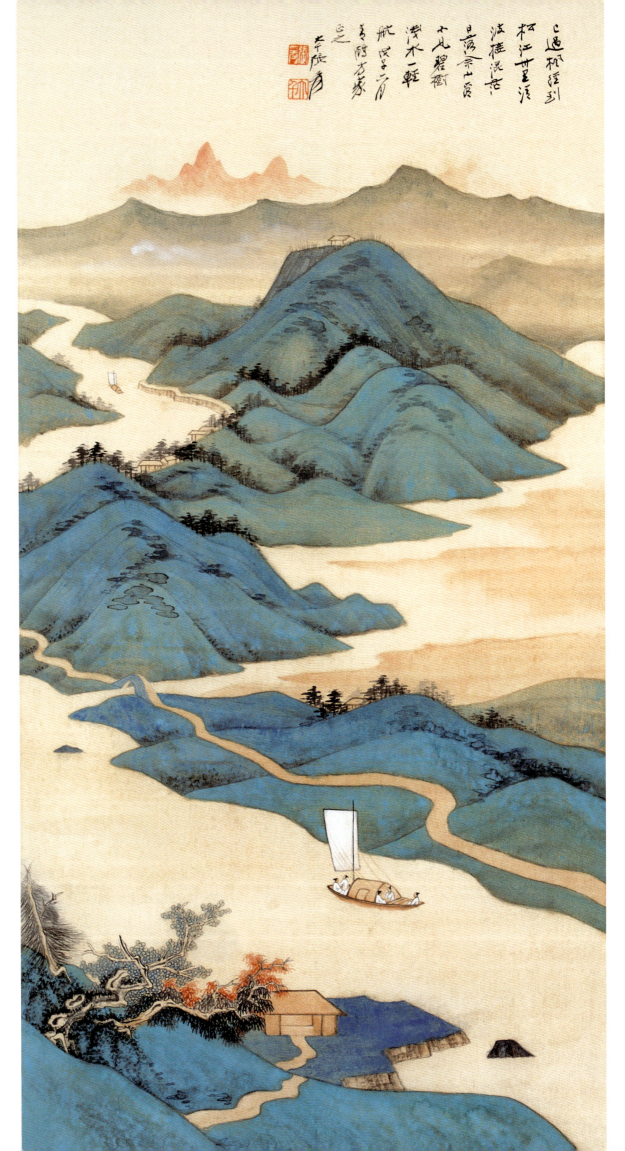

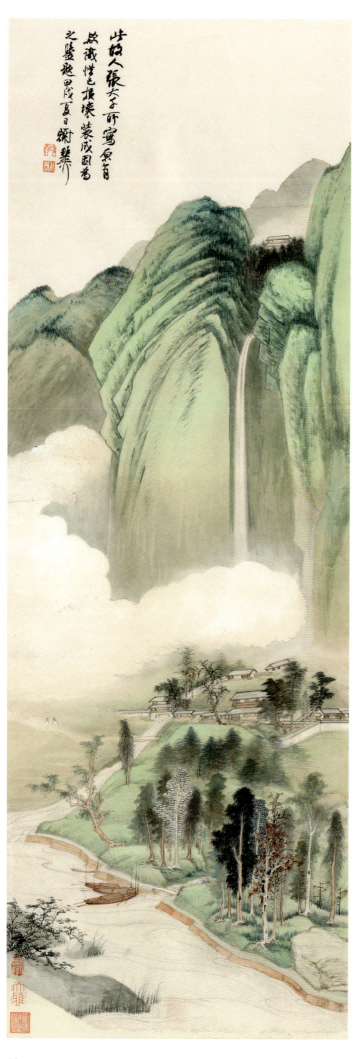

青城翠色

　　此青绿山水远景以长披麻皴画峰峦，又辅以长瀑烟云，近景则溪流舟楫烟树楼阁，整体以翠色烘染，格调清新，气韵柔绵。

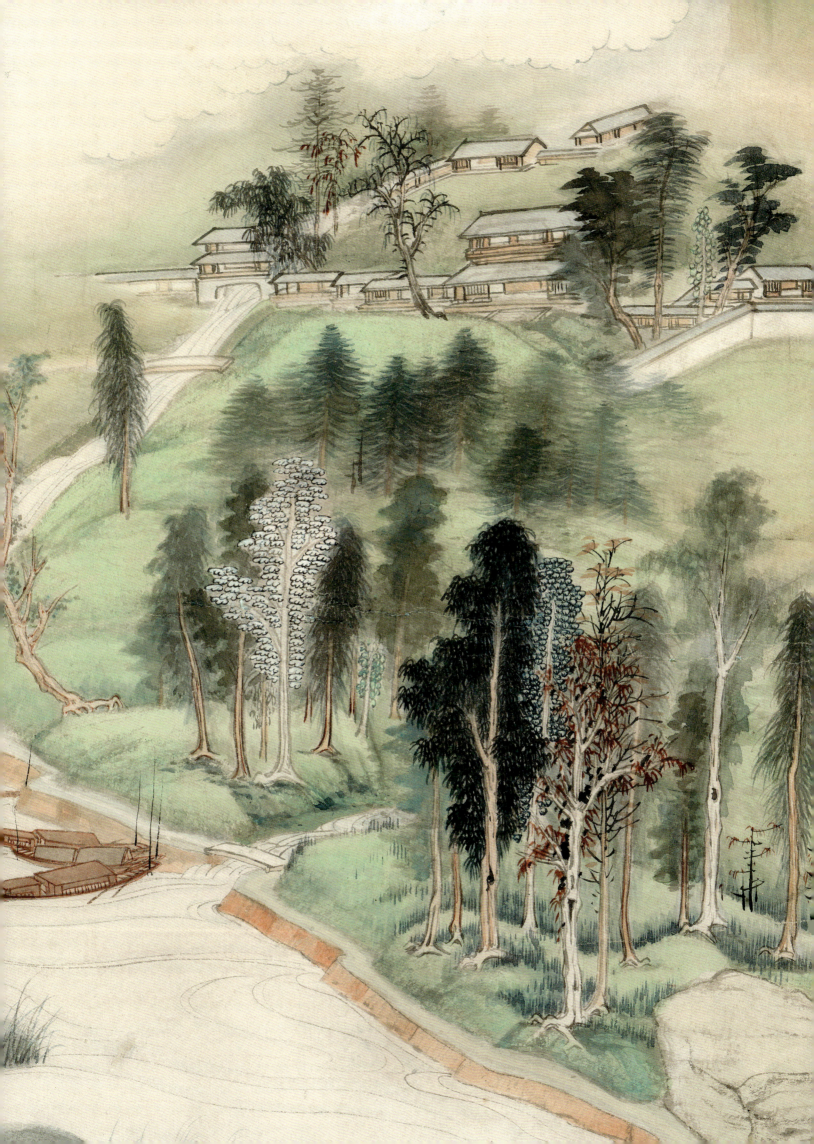

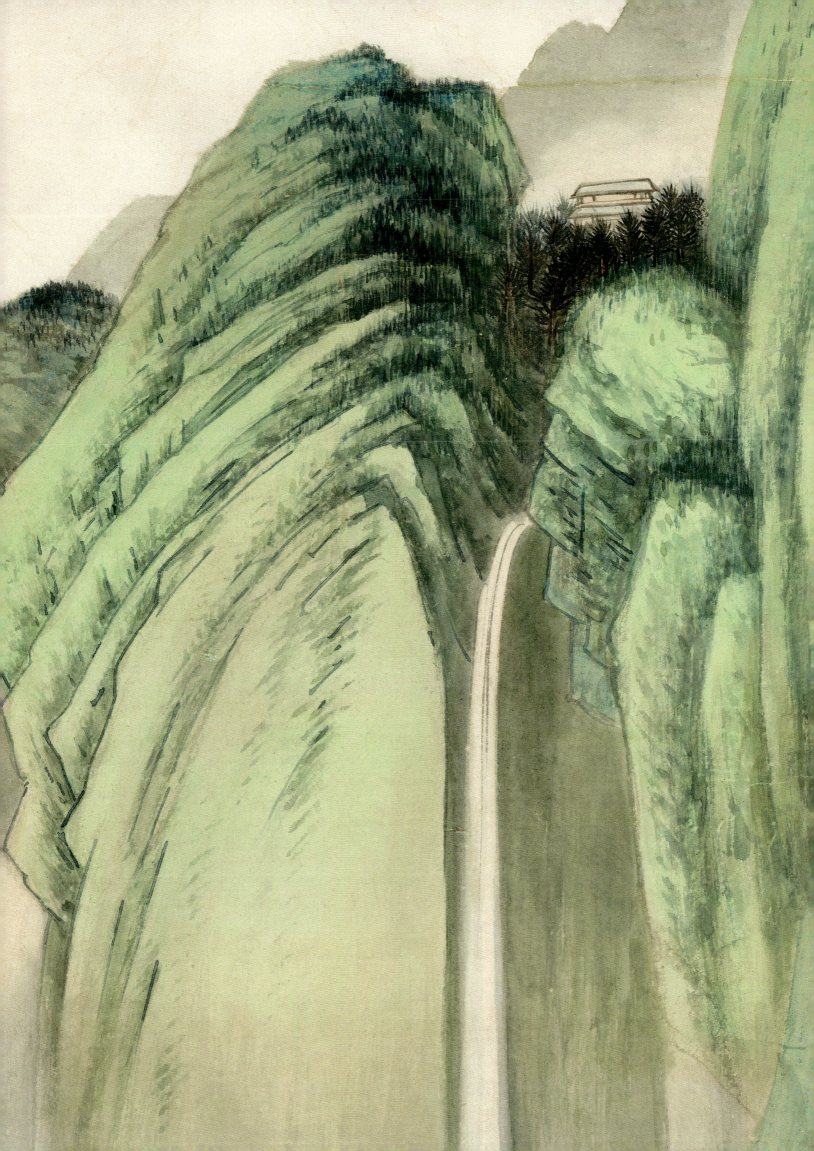

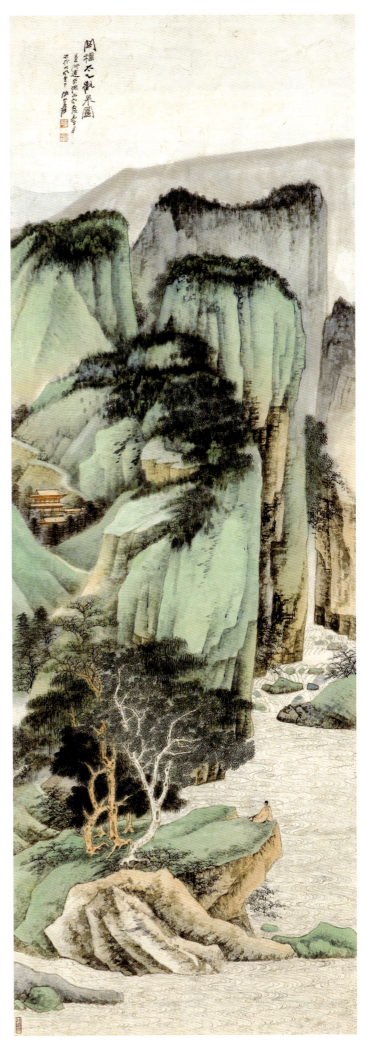

太乙观泉图

张大千对传统山水画的把握，往往能得其神髓。此幅观泉图以三远法视角构图，远处兵阵样排开的山峦作为背景，近处则溪树山石，细流归海。人物则危石独坐，凭海临风。古人把山水画当成可居可游之地，此图得之。

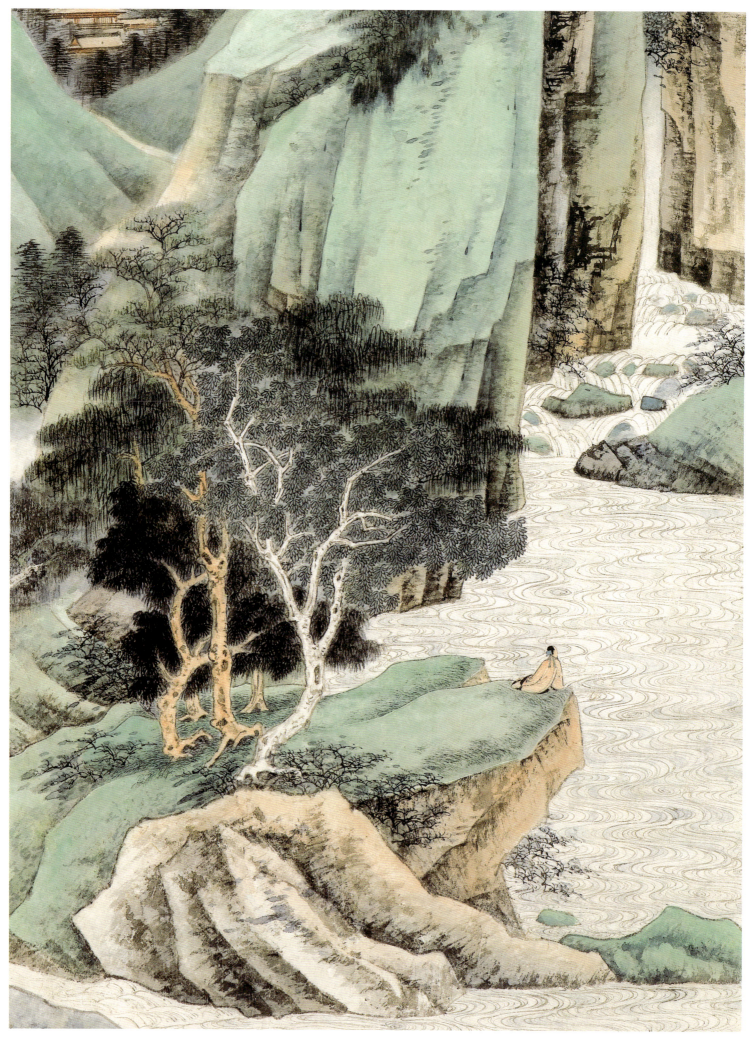

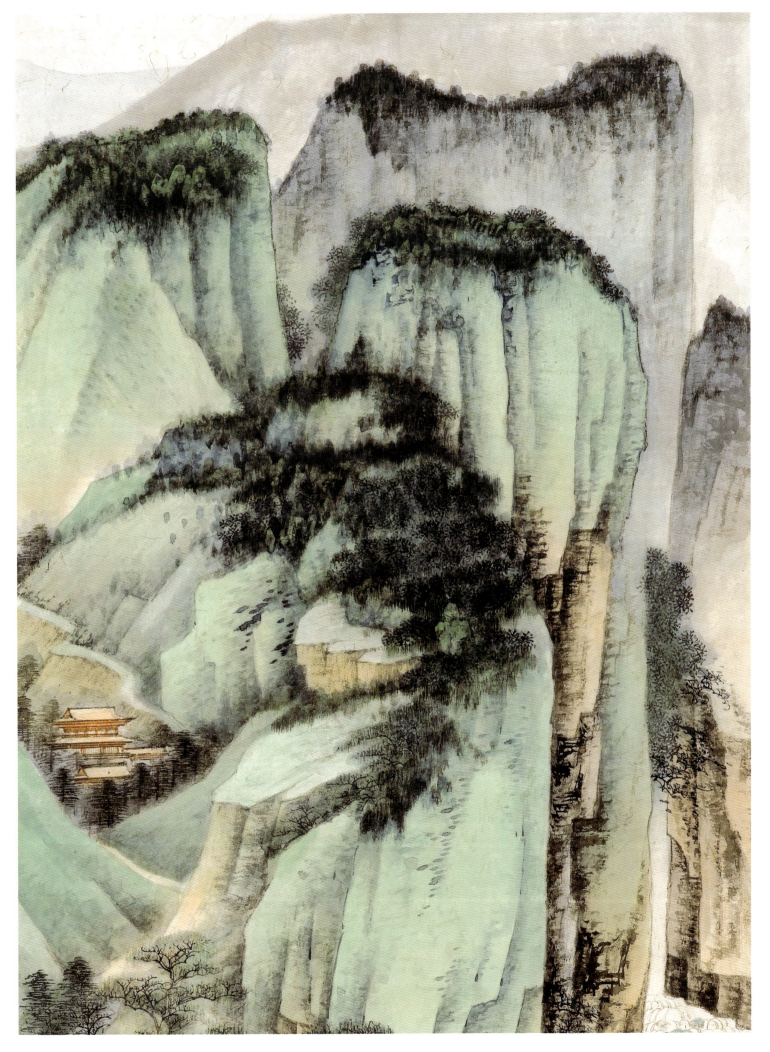

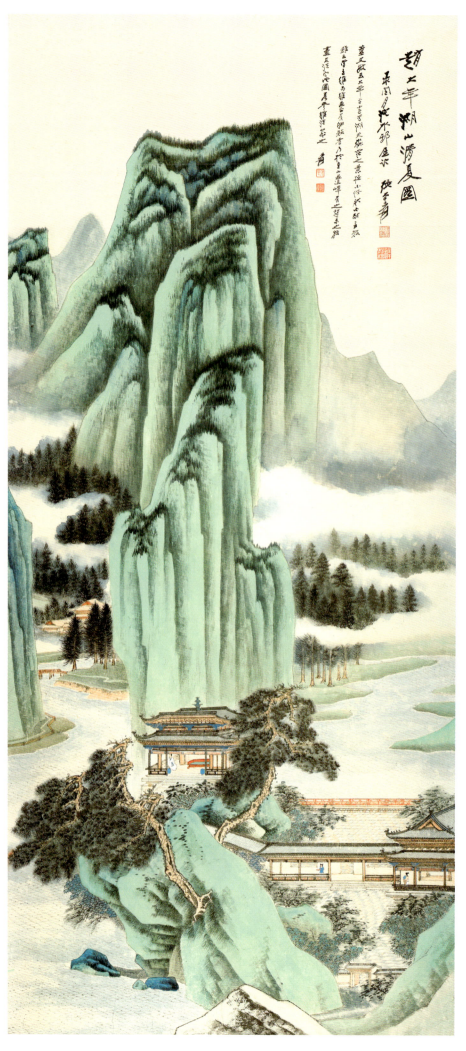

临赵大年湖山清夏图

　　张大千的临古功夫历来为人称道，坊间也流传着一些这方面的故事。这幅《湖山清夏图》大千自题道其来源："董文敏云，大年平远写湖天森茫之景极不俗，然不耐多皴，虽云学王维，而维画正有细皴者，乃于重山叠嶂有之，赵未之能画其法也。此图略参维法成之。"

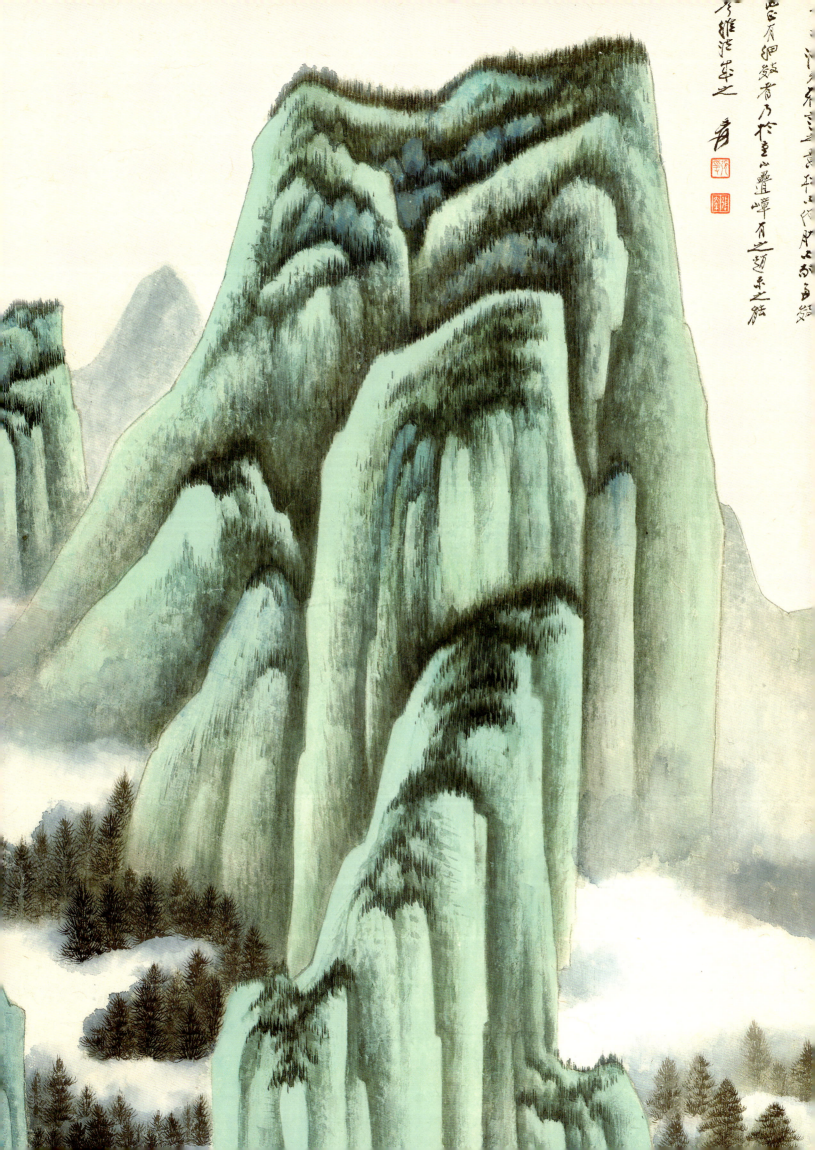

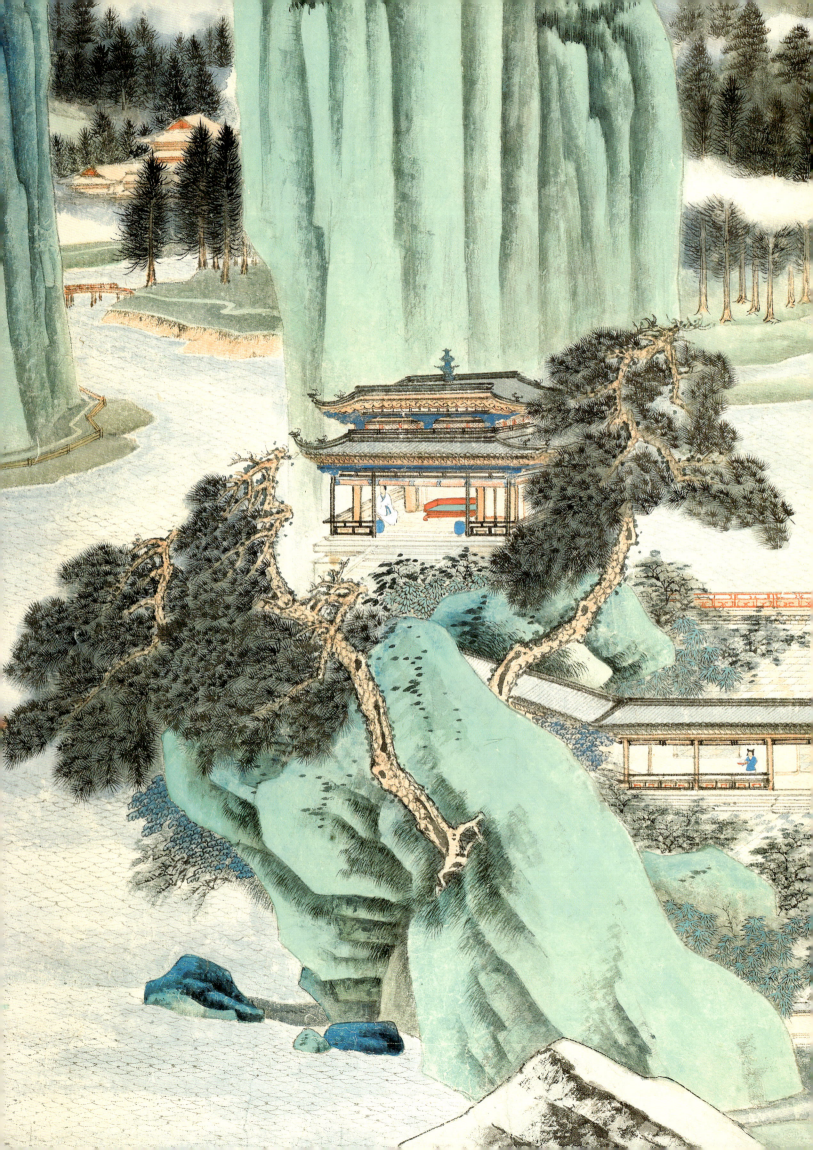

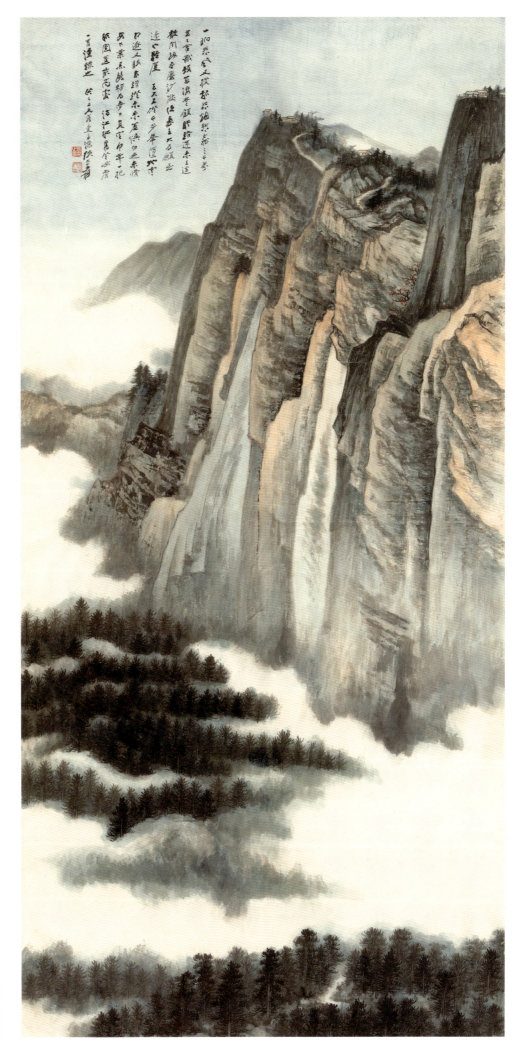

峨眉斜晖

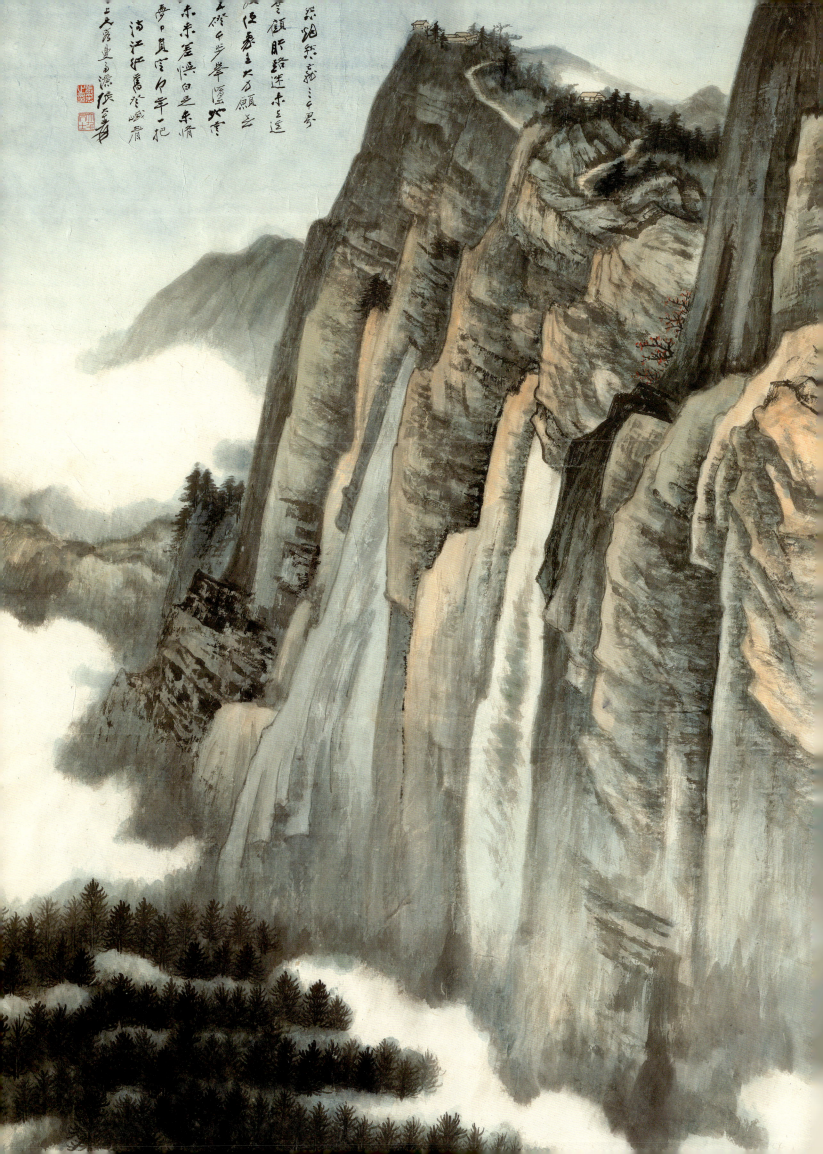

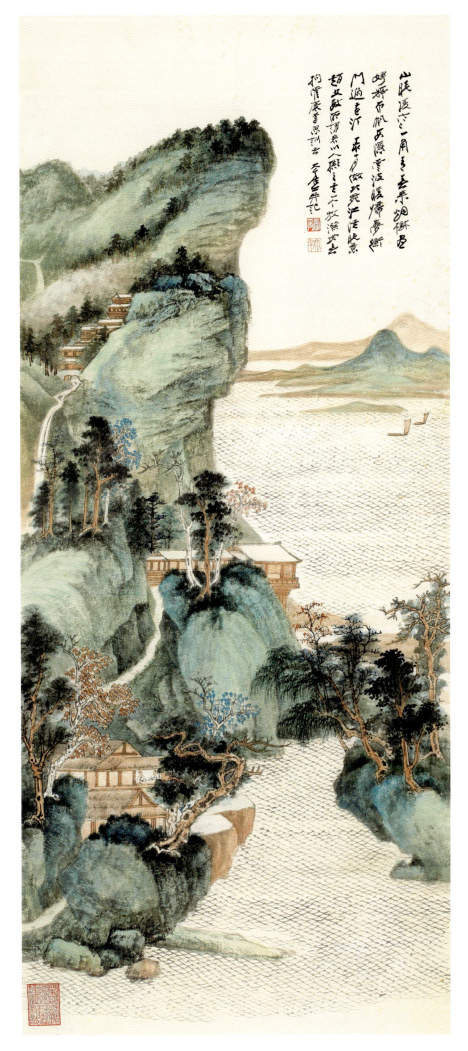

江堤青峰

大千自题："山晓凌空一角青，春来烟树尽娉婷。布帆每隐云波暖，归梦衡门过远汀。"

此为仿董北苑《江堤晓景图》。

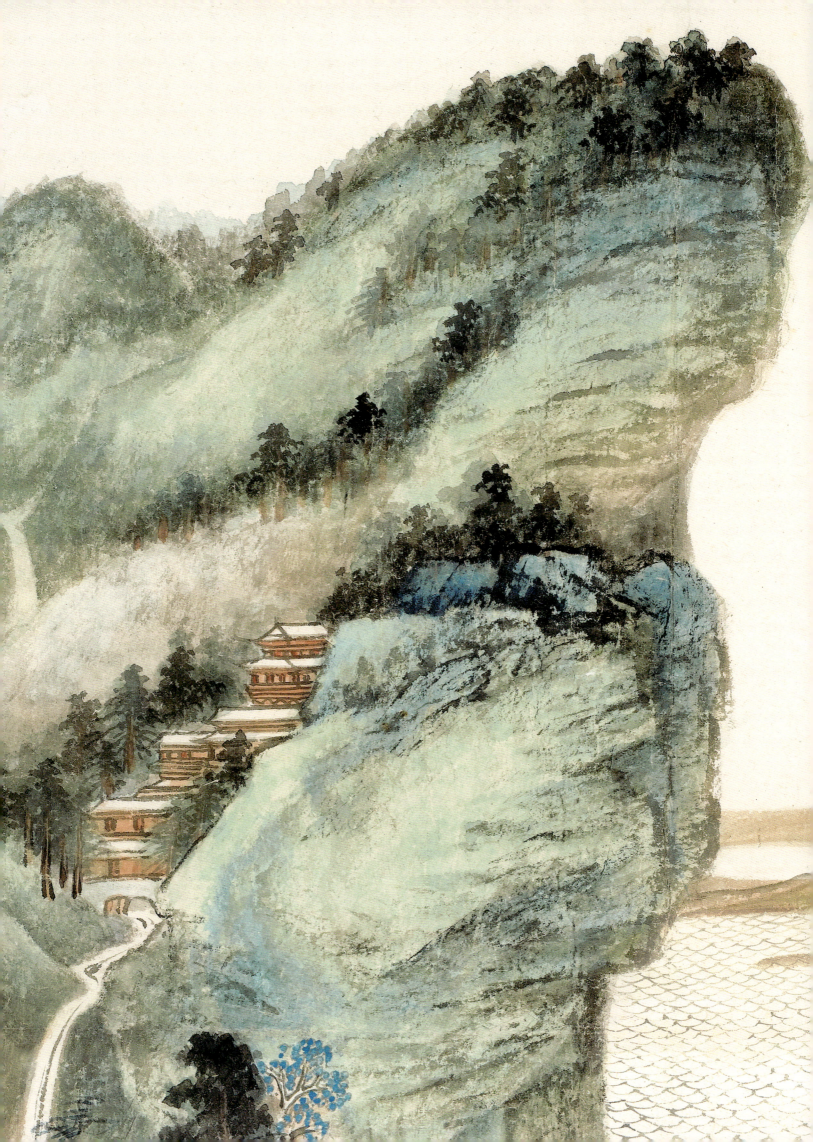

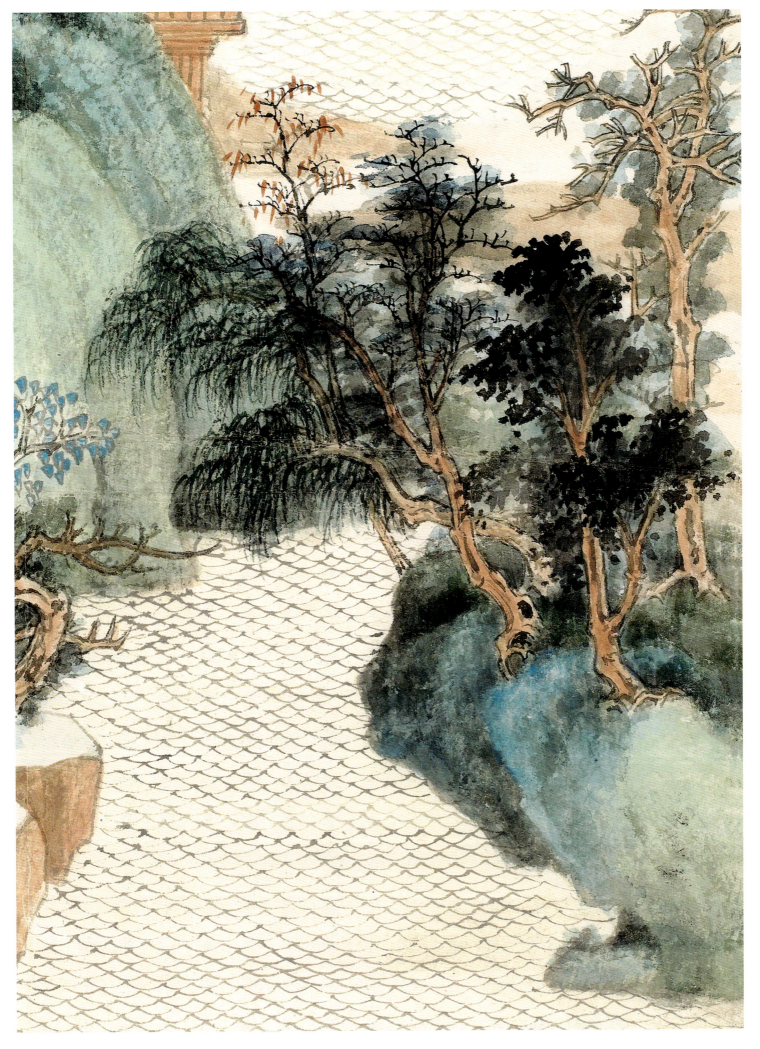

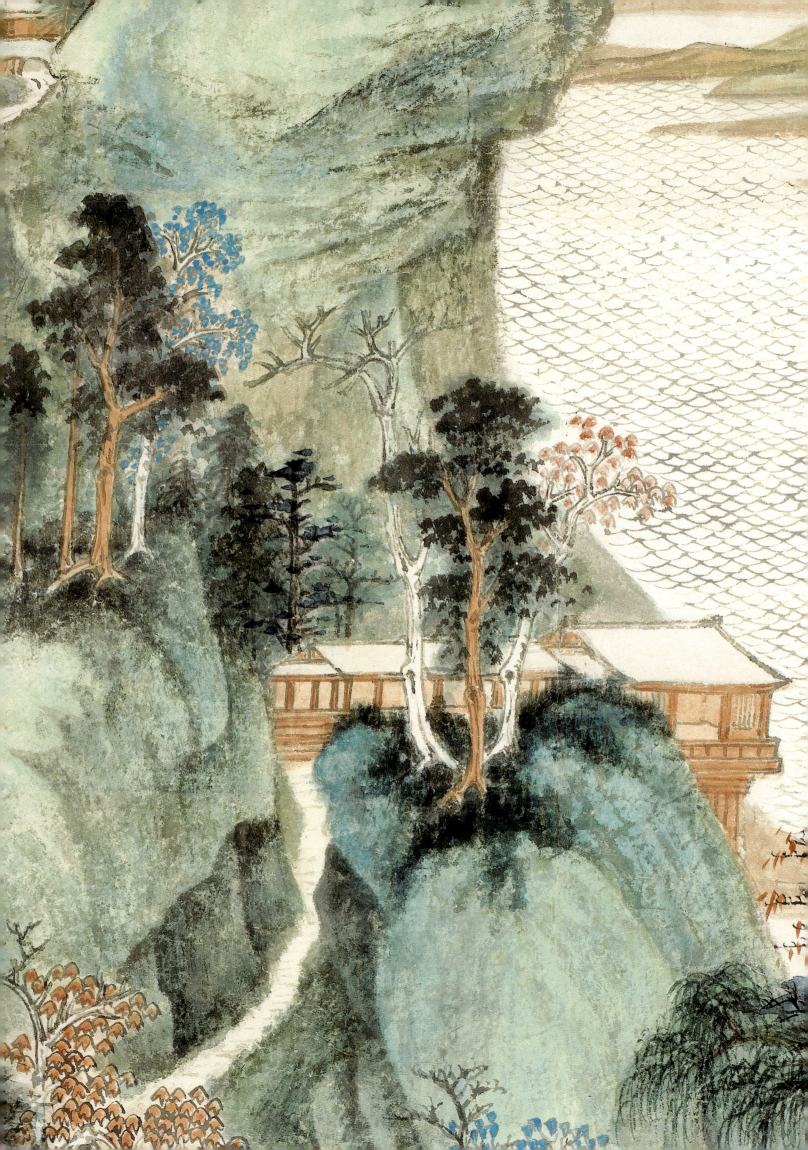

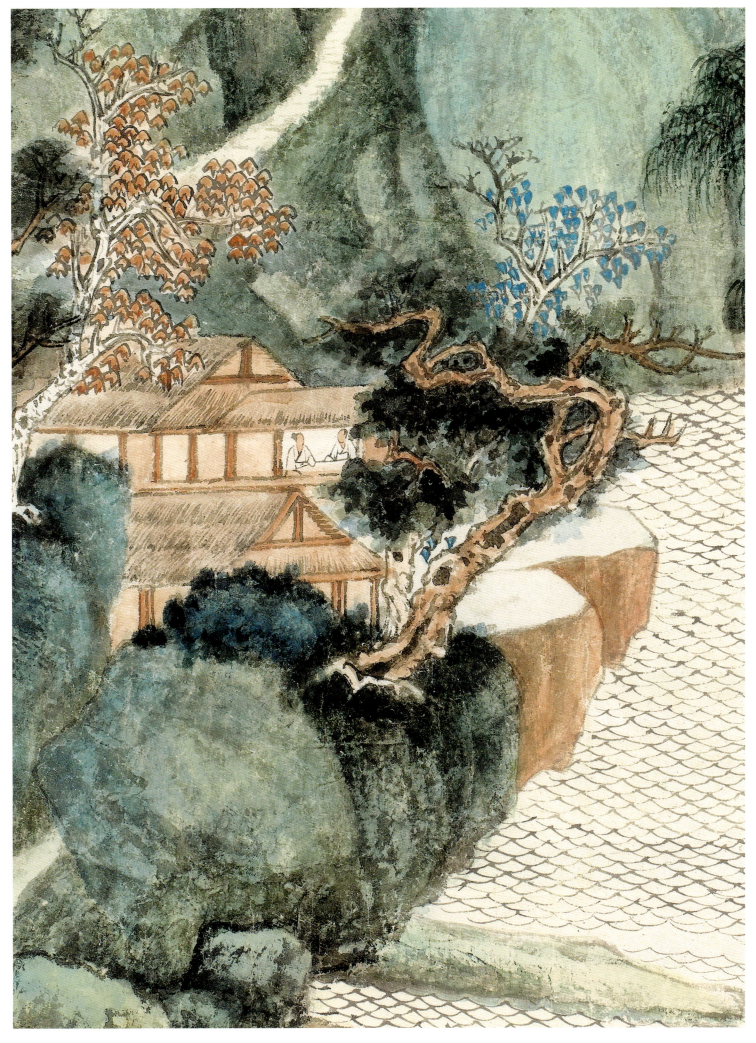

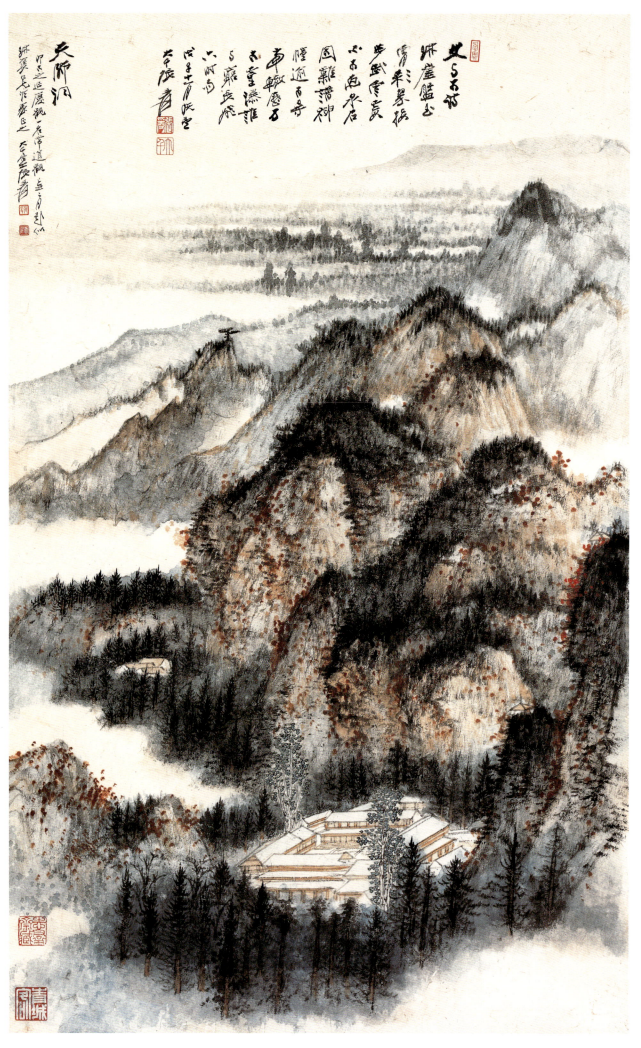

天师洞

　　此为张大千的一幅写生作品。对写生他曾这样论说：写生要认识万物的情态。画时先用粗笔淡墨，勾出心里面要吐出来的境界。山石、树木、屋宇、桥梁，布置大约定了，然后用焦墨渴笔，先分树木和山石，最后安置屋宇人物，勾勒皴擦既完毕，再拿水墨一次一次地渲染，必定要能显出阴阳、向背、高低、远近。近处石头稍浓，远处要轻清。

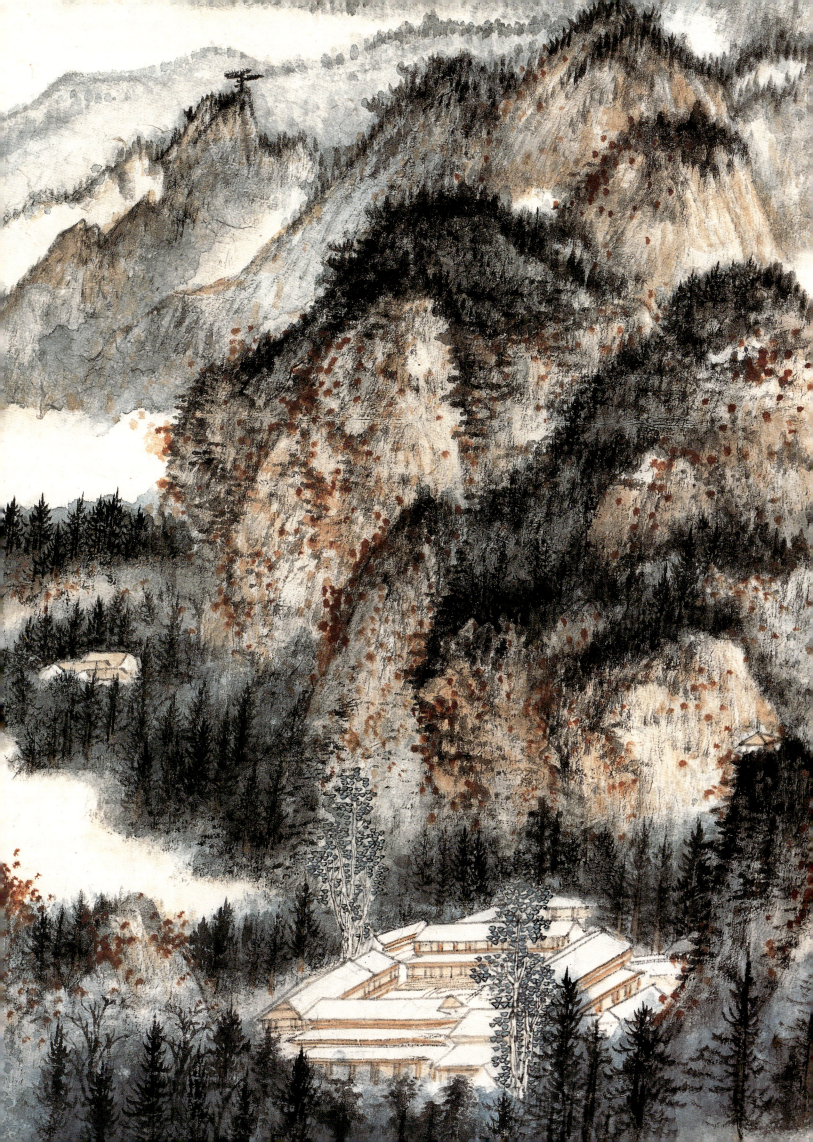

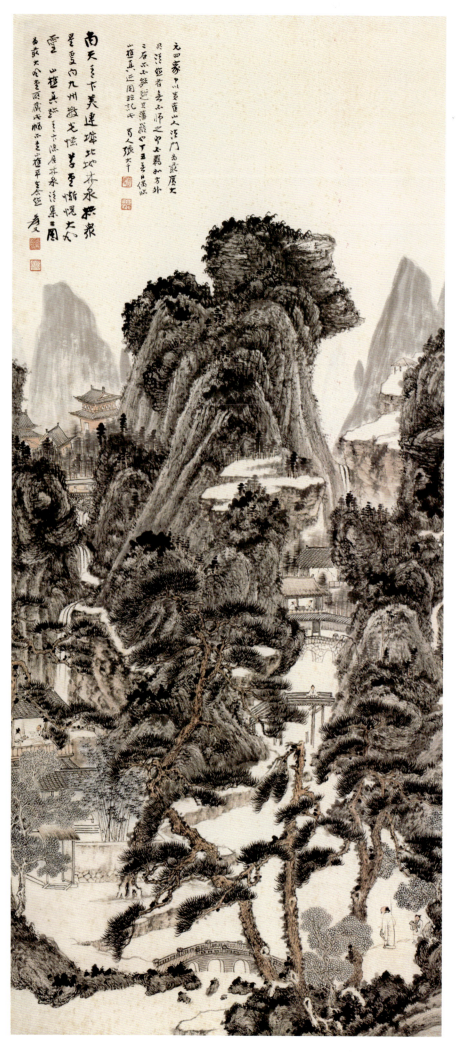

林泉访友

　　此图山石矶头点苔，参元四家之王蒙意趣，并有长松溪桥人物楼阁则各得妙趣。大千曾对石涛表示过由衷的赞叹，也认同并学习他的画法，他曾引石涛论画："拈秃笔用淡墨半干者，向纸上直笔空勾，如虫食叶，再用焦墨重上，看阴阳点染，写树亦然，用笔似锥得透为妙。"这简简单单几句语，简直透漏了画家不传的秘密。

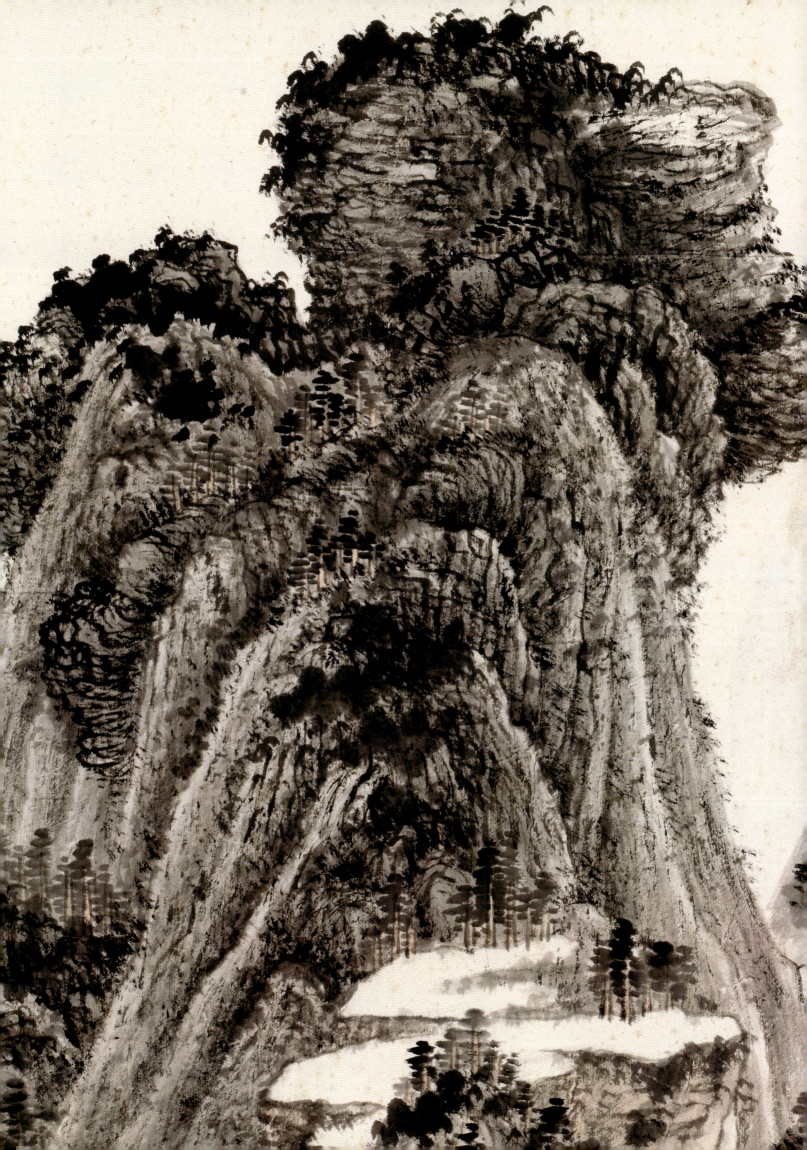

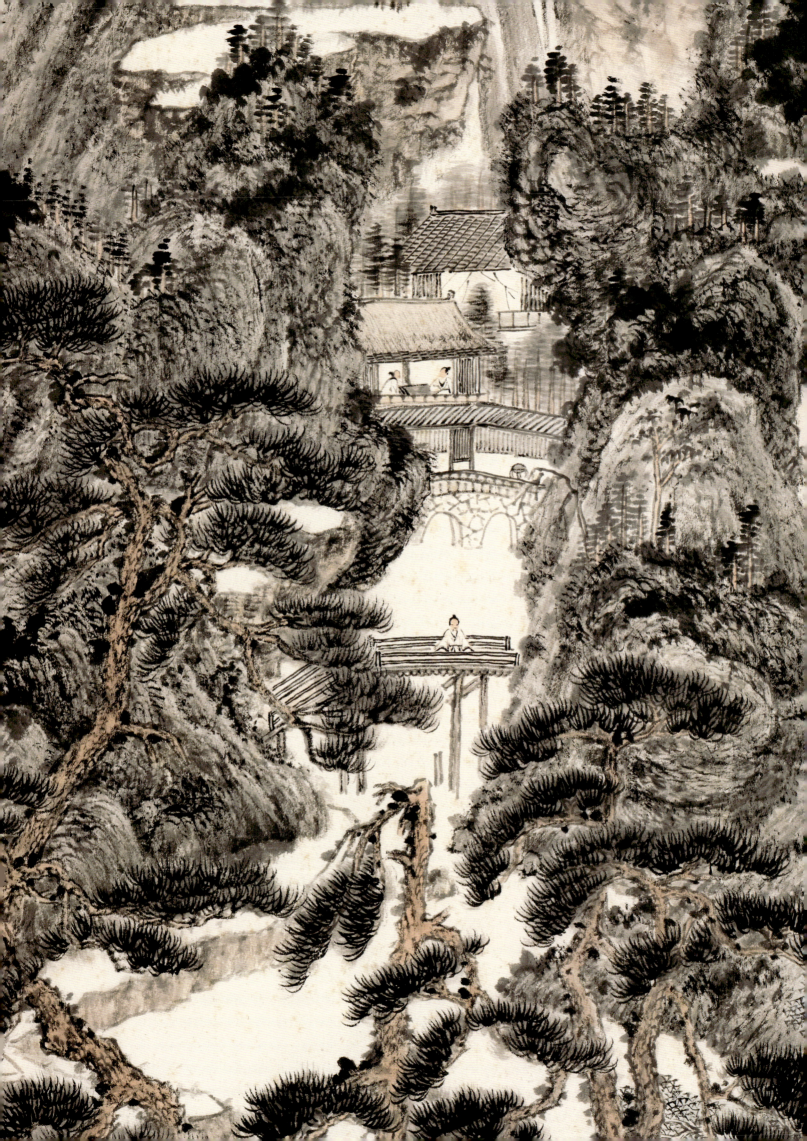

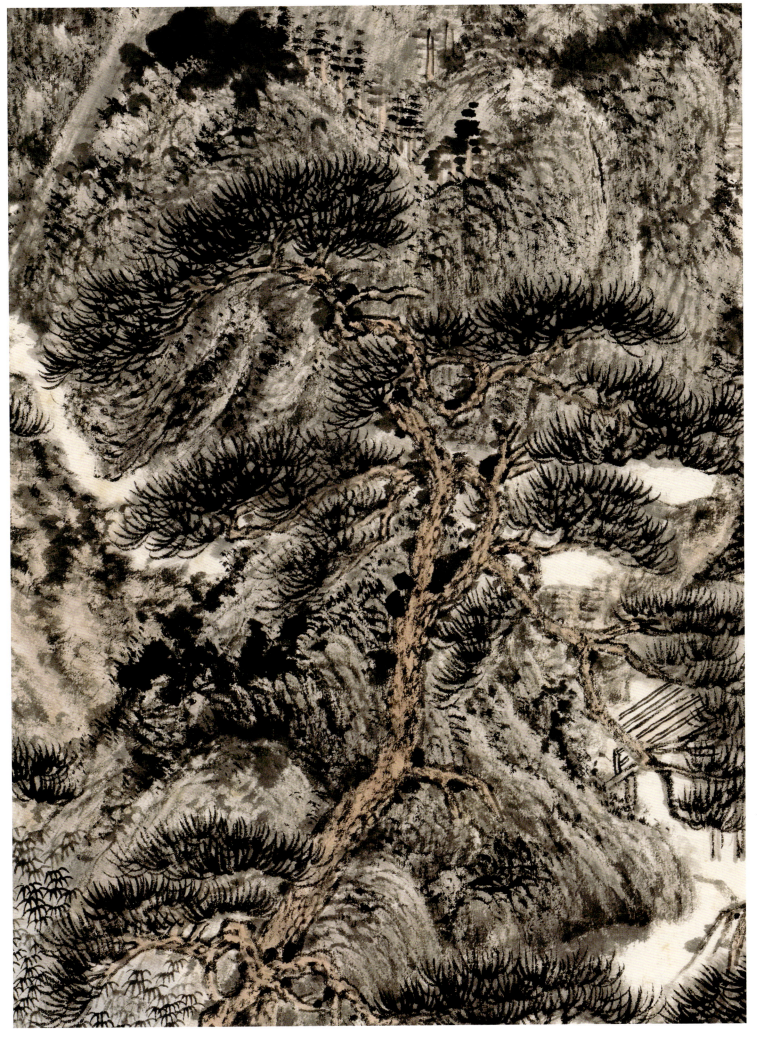

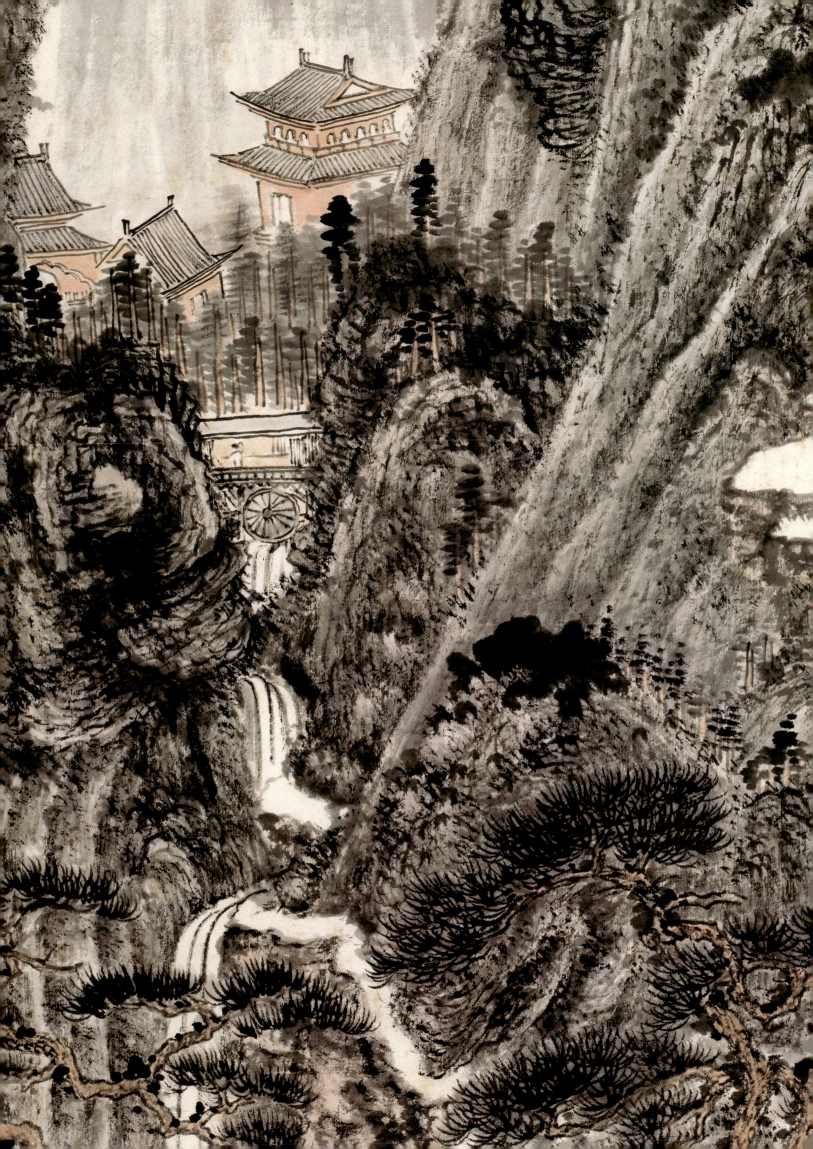

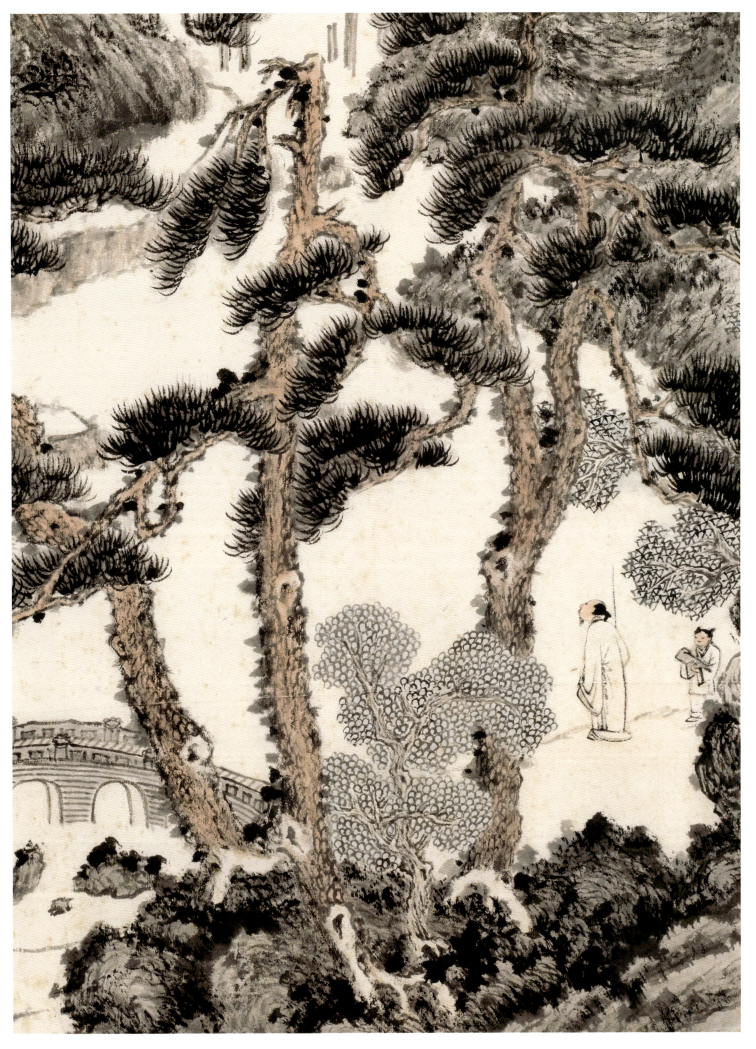

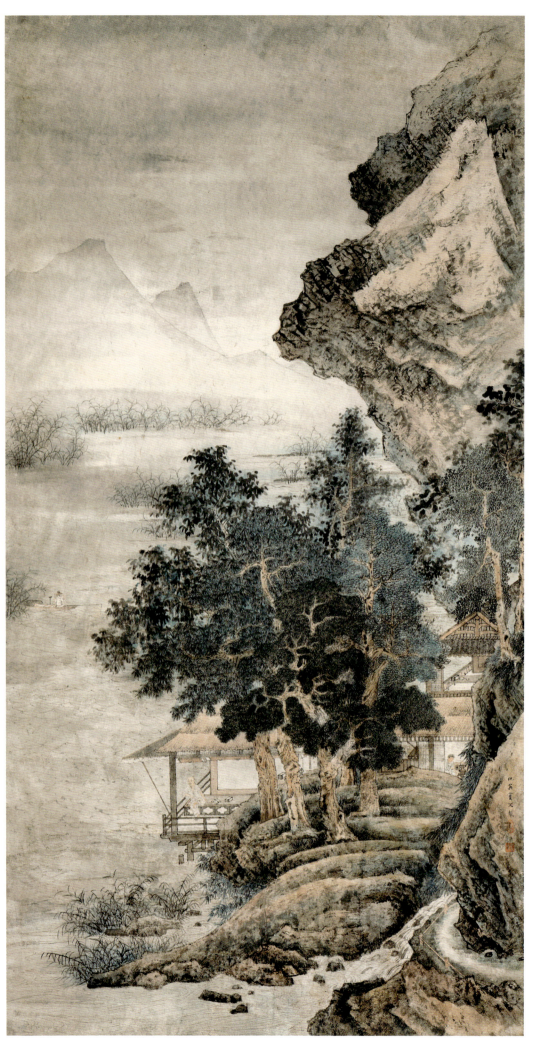

临仇英沧浪渔笛图

这里大千技法又有一变，他学
习明四家之仇英，画中山石构型皴
法又有南宋山水的趣味，林木则繁
复高古，屋宇楼阁则描画精确，人
物简洁形神兼备。

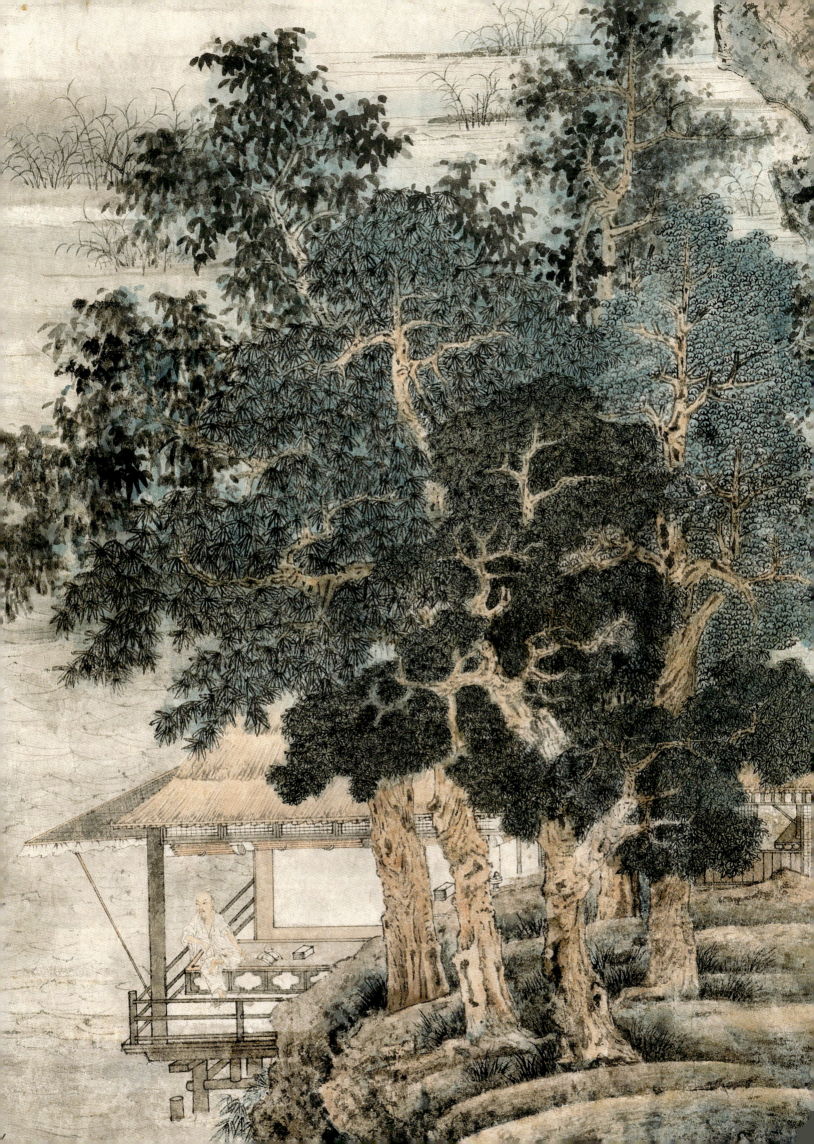

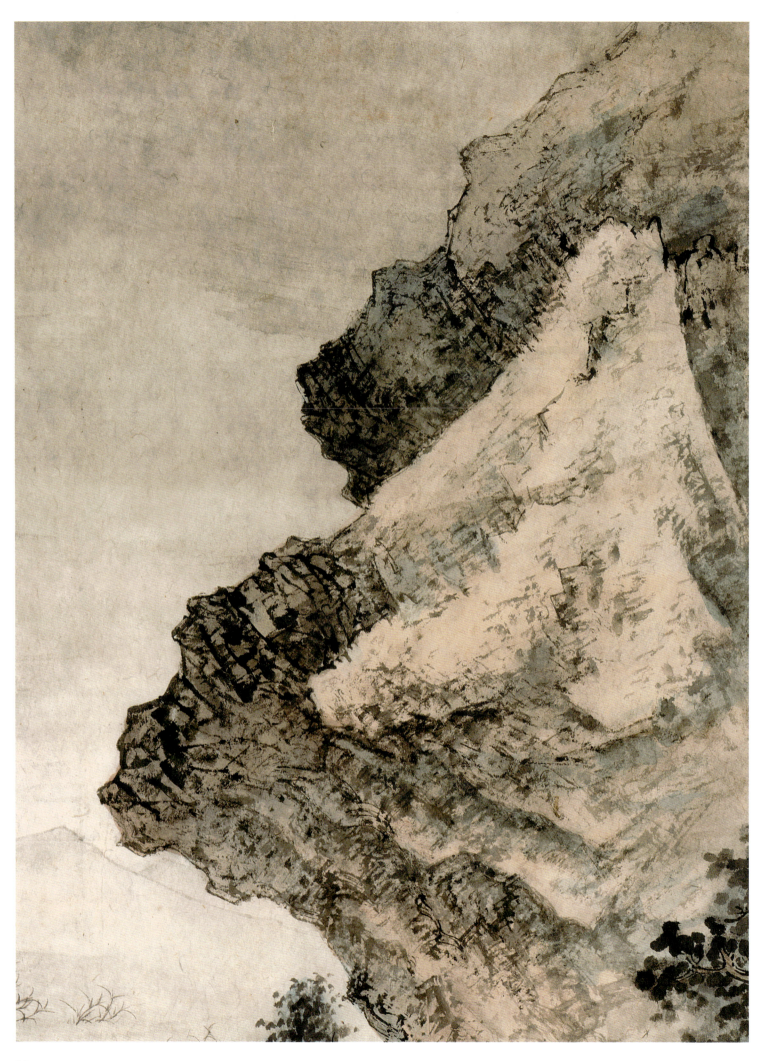

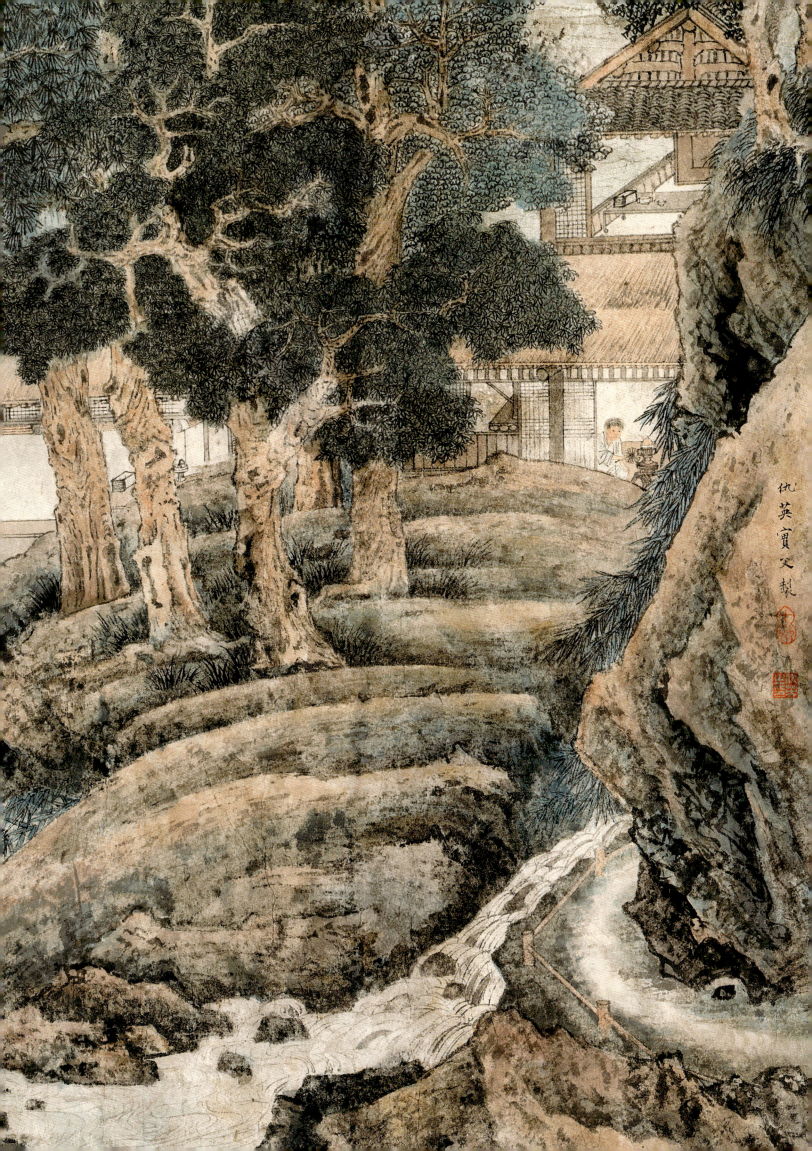

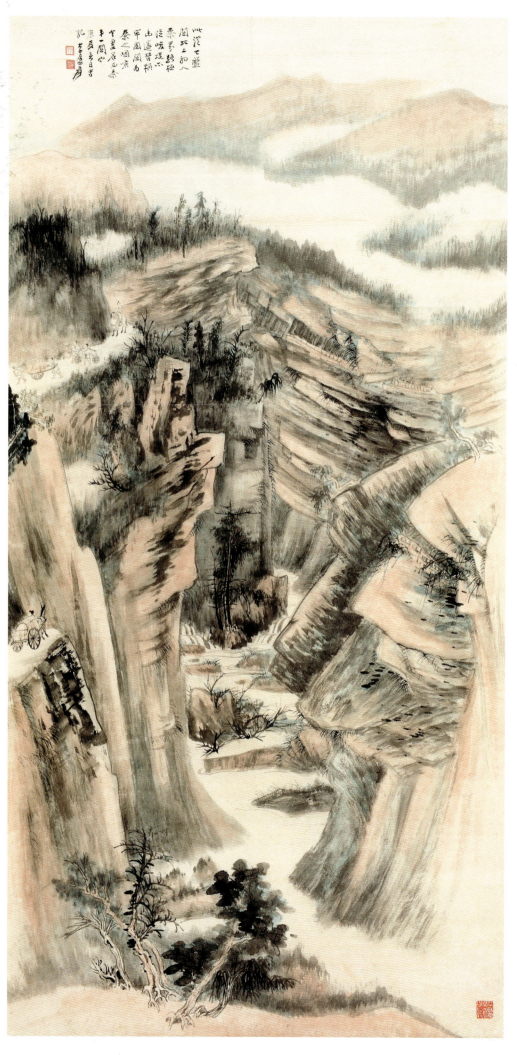

西秦第一关

　　此幅又是一写生作品。与江南之地的草木润泽不同，西北之地更多地势险要之处。山岩峭壁、深沟巨壑，画法也就随之而变。张大千作为一个职业画家，他对绘画的态度是严谨的，并不是时下所理解的"逸笔草草"所可以蒙混的。他认为：作画自然是书卷气为重，但是根基还是最要紧的。若不从临摹和写生入手，那么用笔结构都不了解，岂不大大错误，所以非下一番死功夫不可。

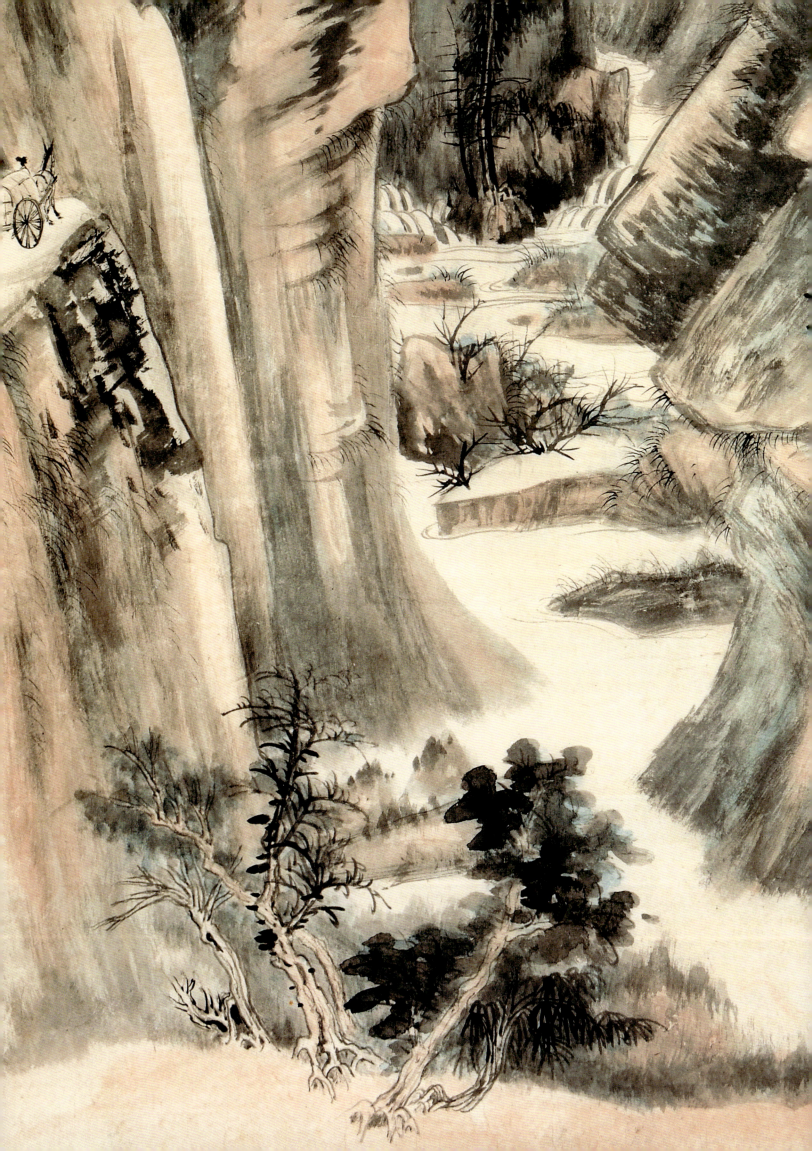

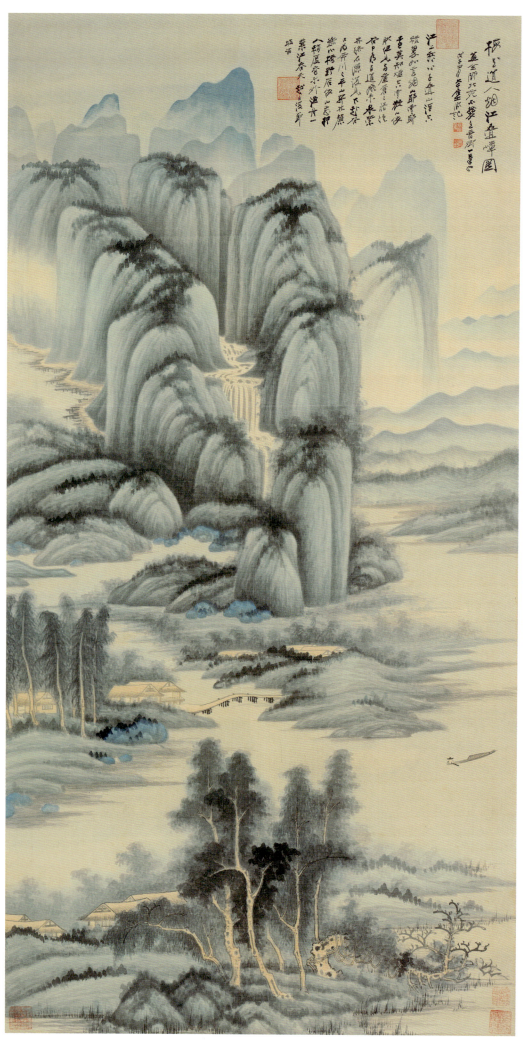

临梅花道人烟江叠嶂图

此图临吴镇，而吴镇出自董巨，所以图中可以看出北苑之笔法与趣味。温润的长披麻皴和浓淡墨色的点苴，林木溪桥以及层层推远的淡淡远山，古意盎然。花青的色彩在绢本上更体现出别样的色调。

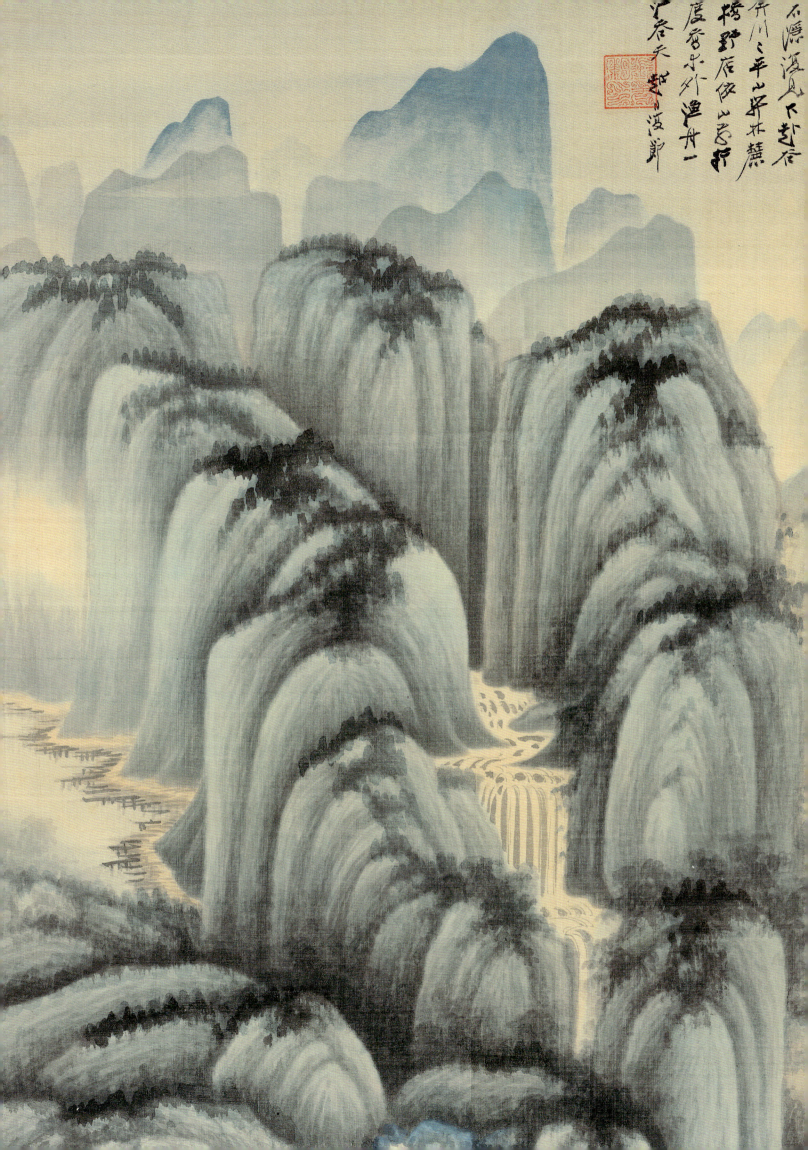

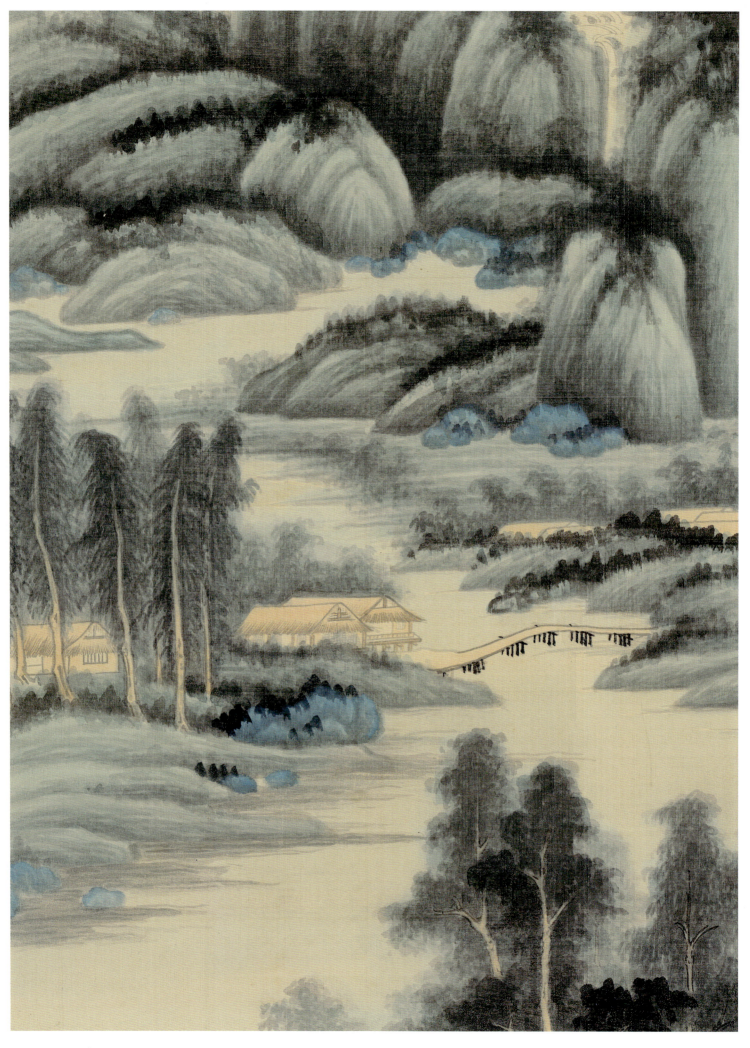

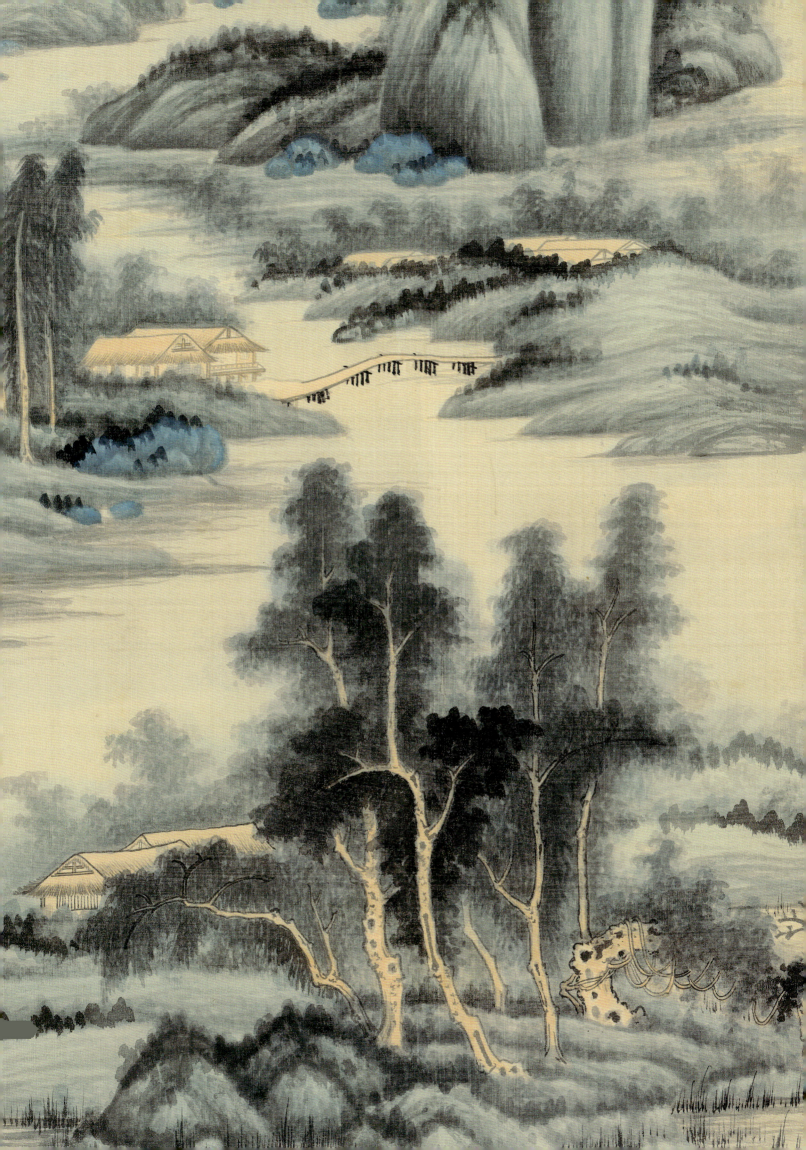

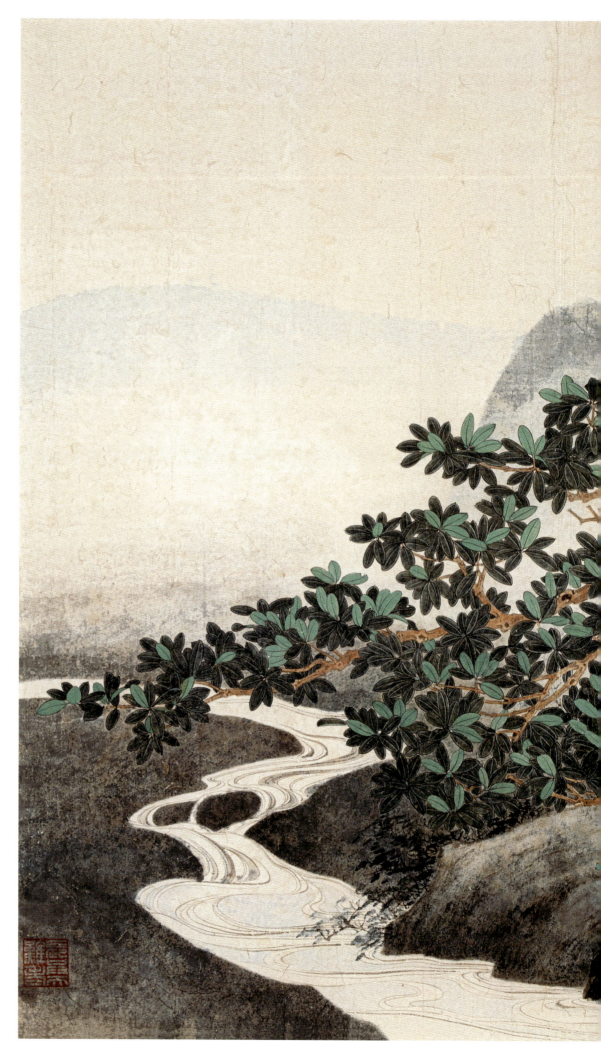

仿宋人笔意

　　此是山水与人物的混合作品。宽叶的树木、斜枝侧出、树下一人物独坐禅修。张大千曾言：画人物最重要的是精神。形态是指整个身体，精神是内心的表露。在中国传统人物的画法上，要将感情在脸上含蓄地现出，才令人看了生内心的共鸣，这个当然是很不容易的。

　　至于配景，宜用梧、竹、梅、柳、芭蕉、湖石、荷塘、红阑、绿茵，切不可用松、杉、槐、柏等树。

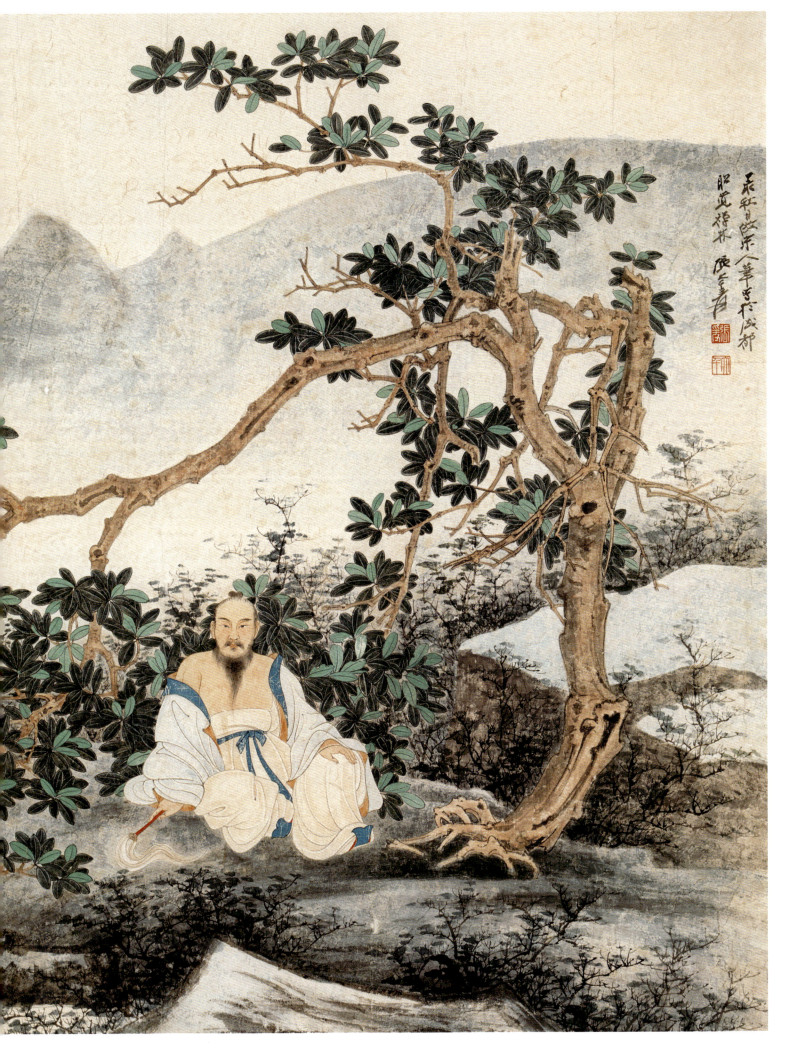

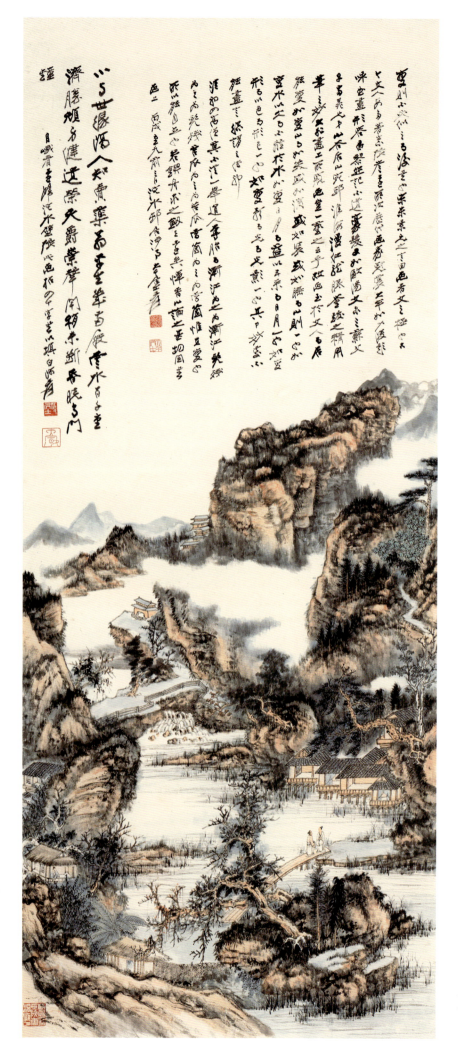

云水村居图

46

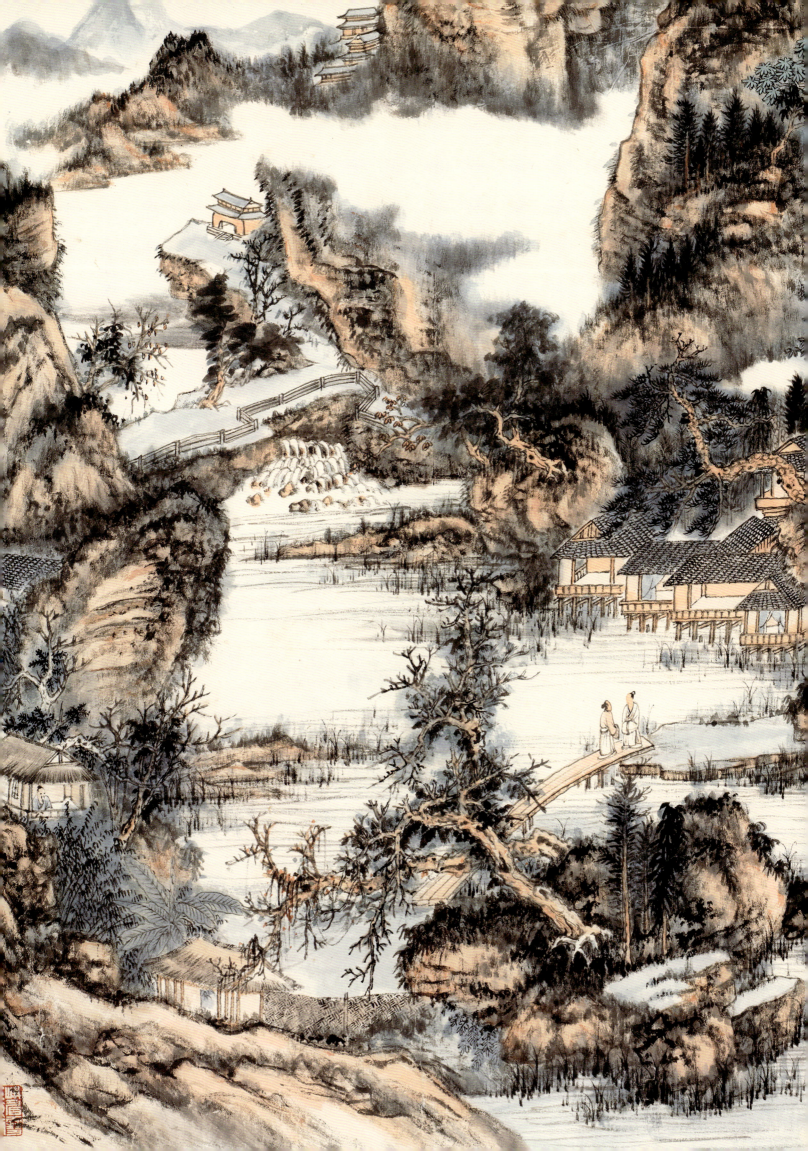

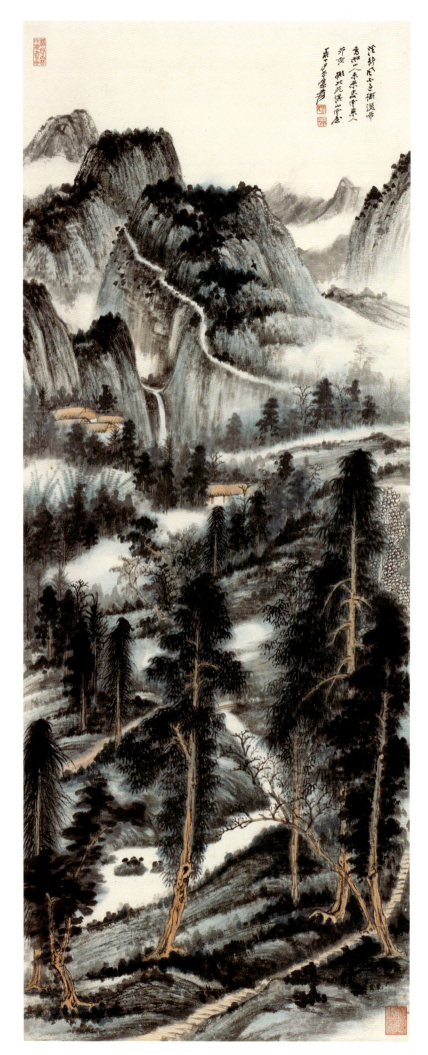

拟北苑溪山云居图

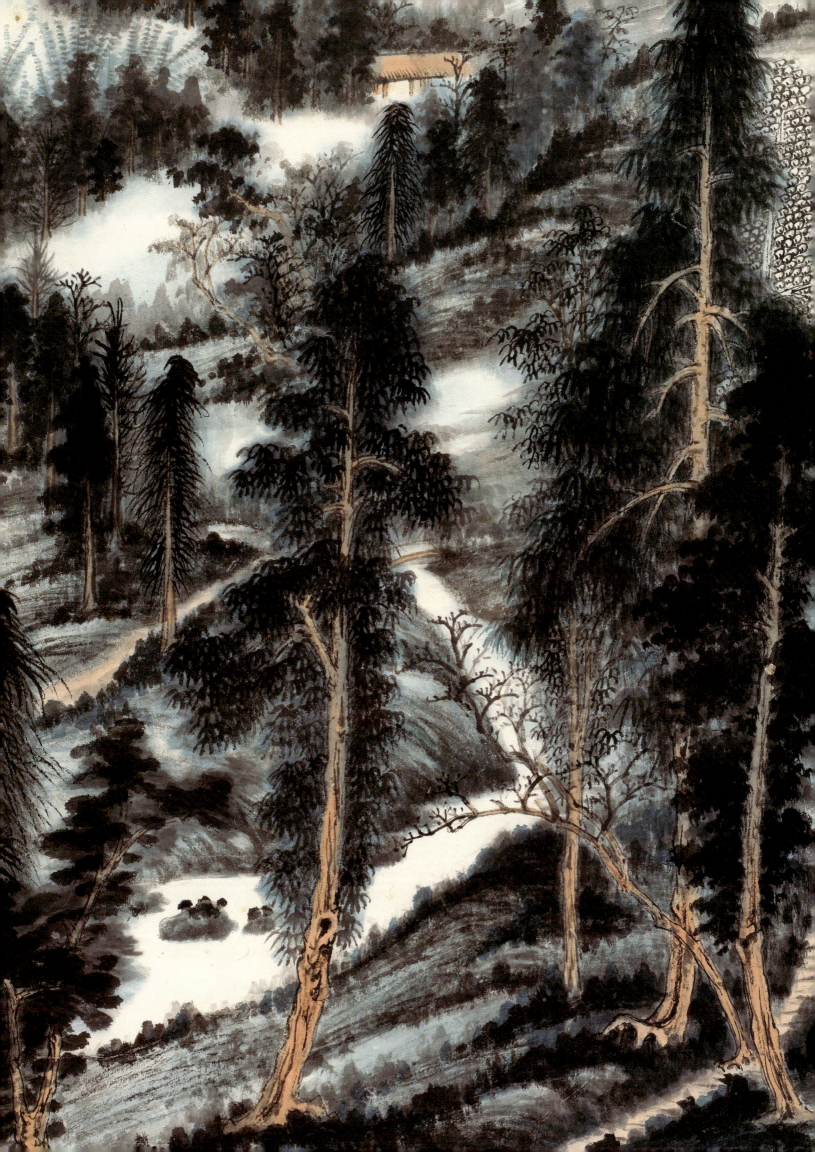

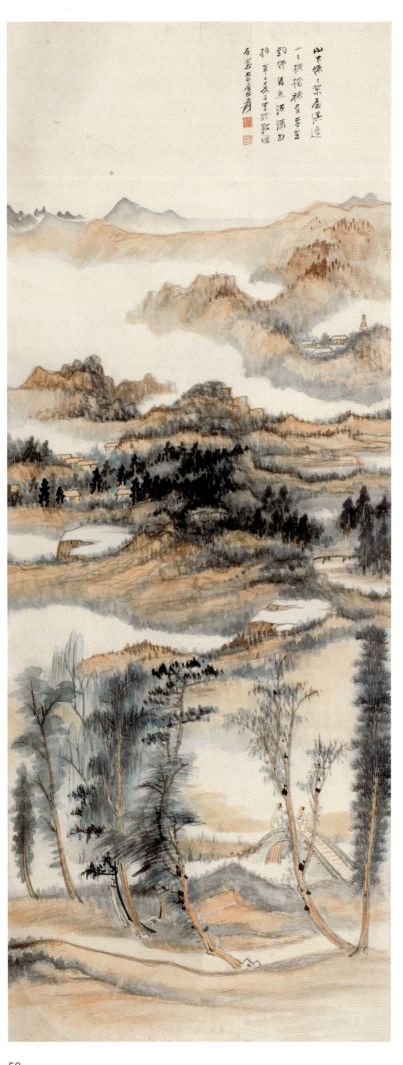

闲看溪山

　　大千曾谈山水创作：浅绛山水，大多数用在秋景。……中国画，光和色是分开来用的，要拿颜色做主体的地方，便用色来表现，不必顾及光的一方面。所以只说浅绛两个字，便可表现山的季节了。浅绛画的画法，画时仍和墨笔山水一样，先用淡墨画就大体，再用较深的墨加以皴擦，分开层次，等它干了之后设色。在景物上，由淡到深渲染数次，等到全干，再用焦墨渴笔，加以皴擦勾勒。树木苔点，拿淡花青或汁绿一处一处的晕出来，当向阳的地方，用赭石染醒它，这是最紧要的。屋宇上色拿淡墨或淡花青代表瓦屋，拿赭石来代表土屋和草屋。

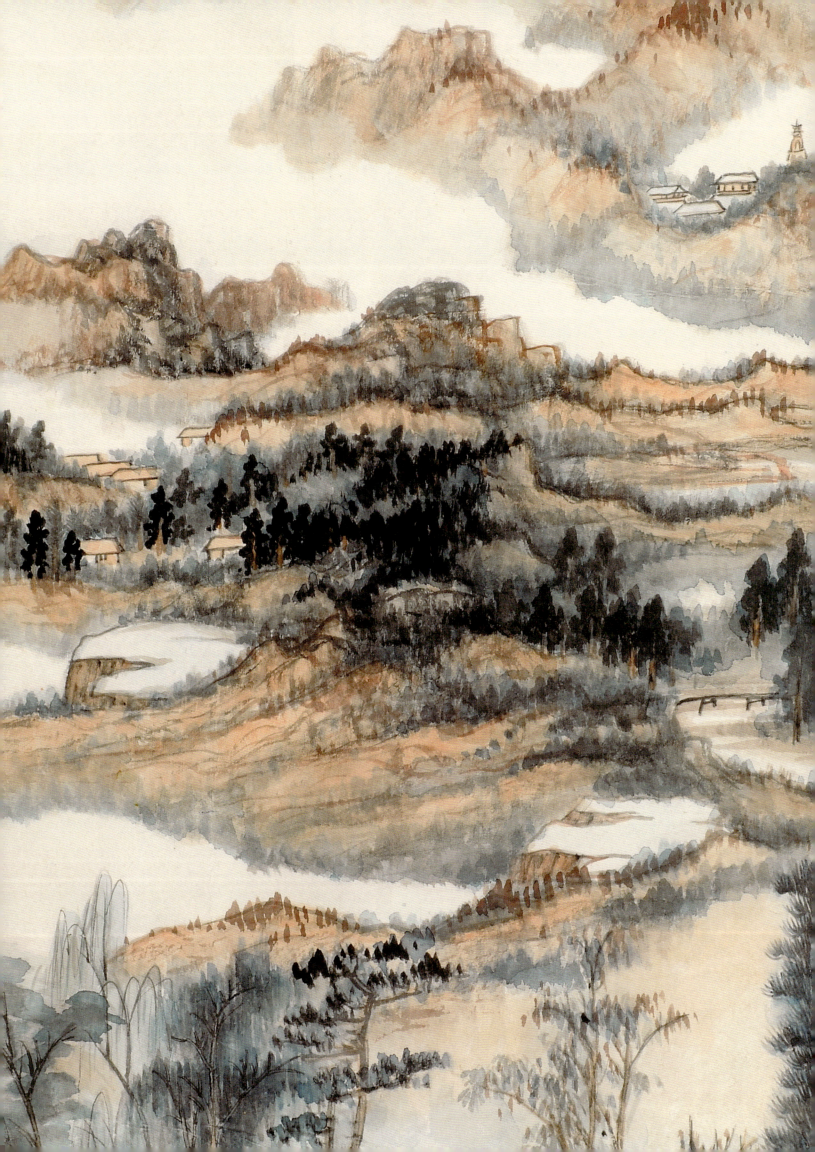

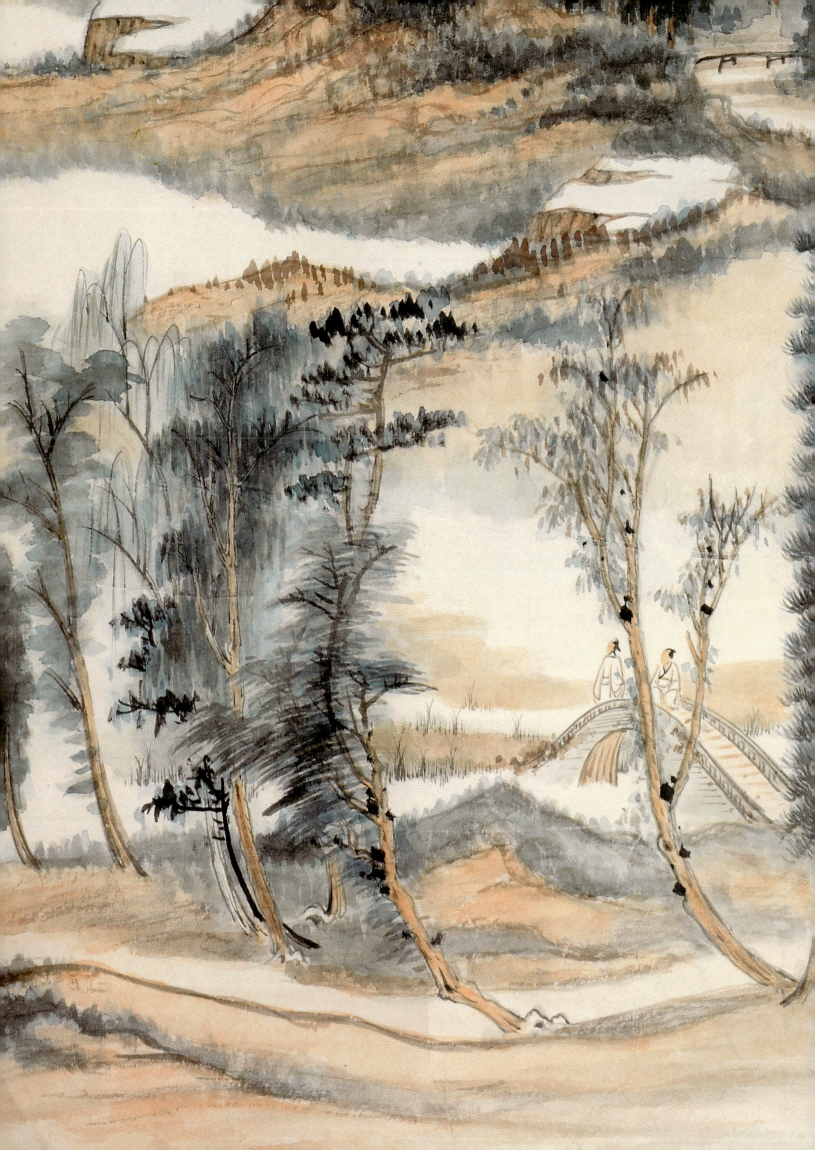

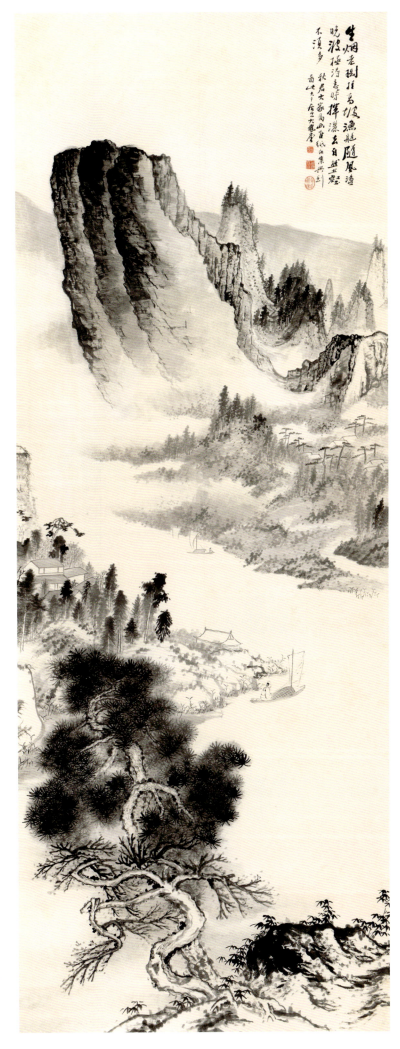

生烟者树非易波漁艇随风邊
晚波极游春畤择漾玄自兴程
不滇多
秋君大家属画者紙集兴立
畓仳大千居士大懇庐

烟江渔艇

　　此幅水墨作品有冷峻峭拔之势，远处峰岩耸立，近处坡石松梅遒劲盘曲，中景则是浩淼烟水，舟船渔艇，画家只以水墨挥写，风格冷峭。

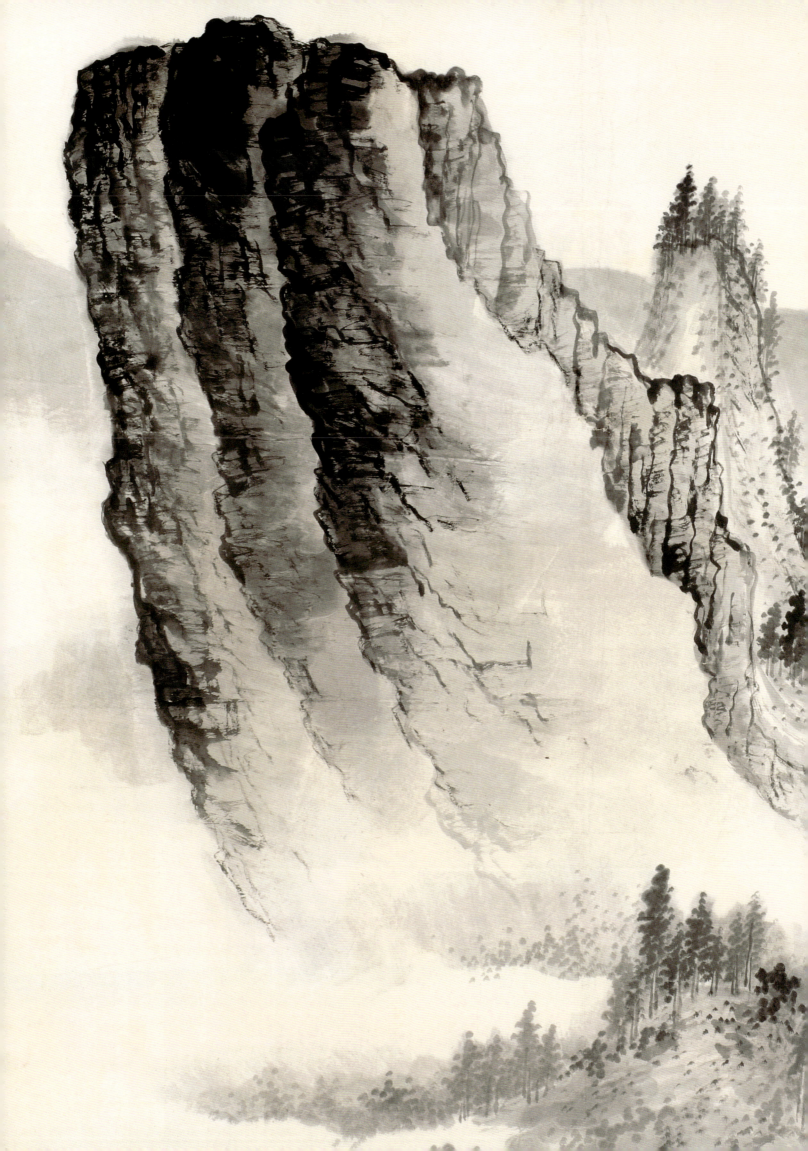

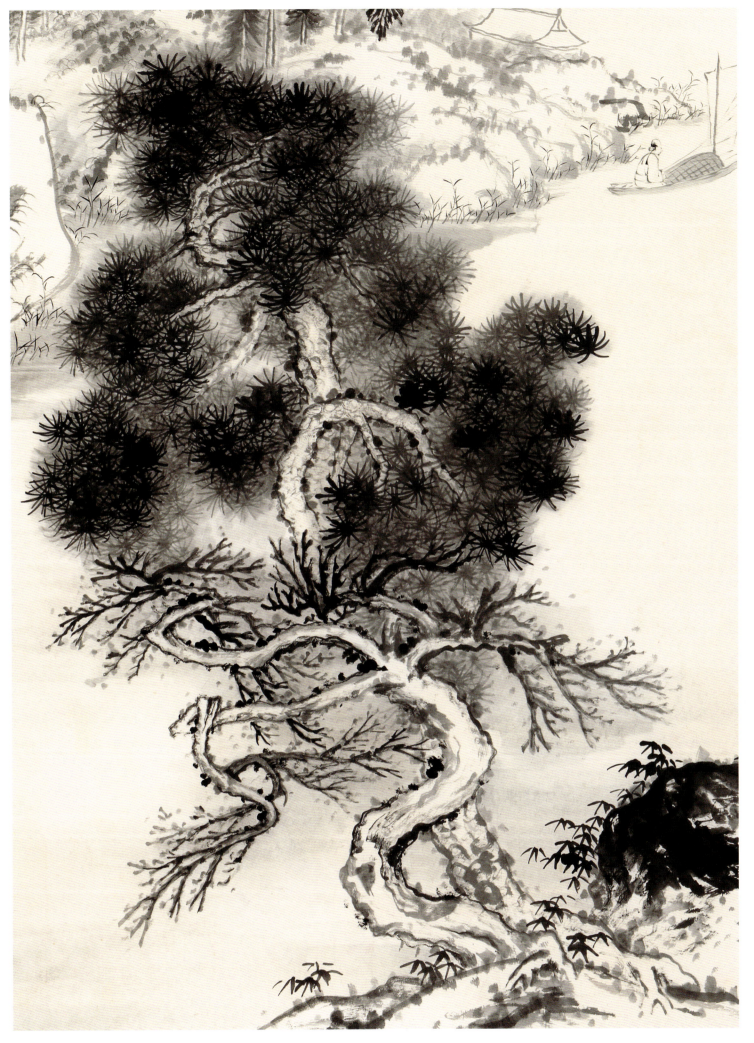

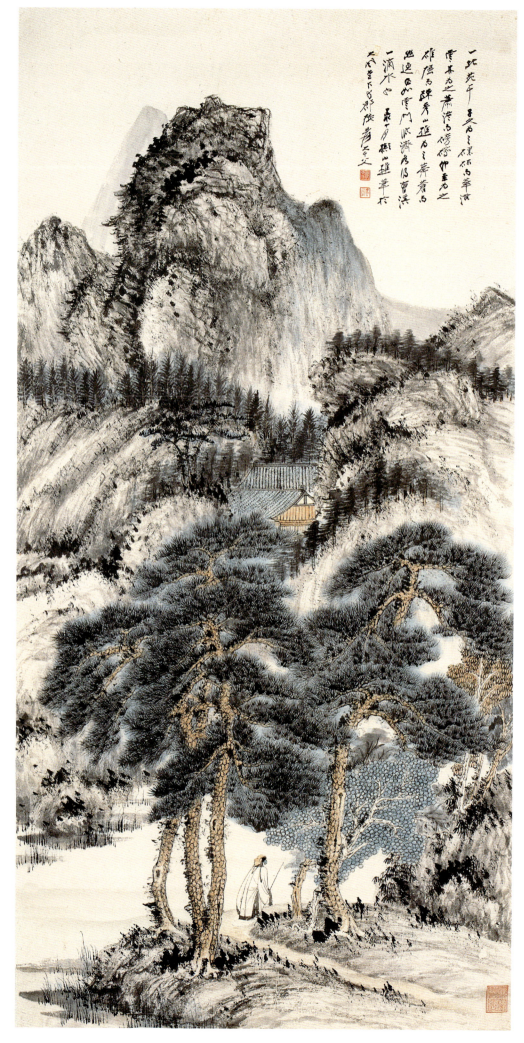

苍山高士

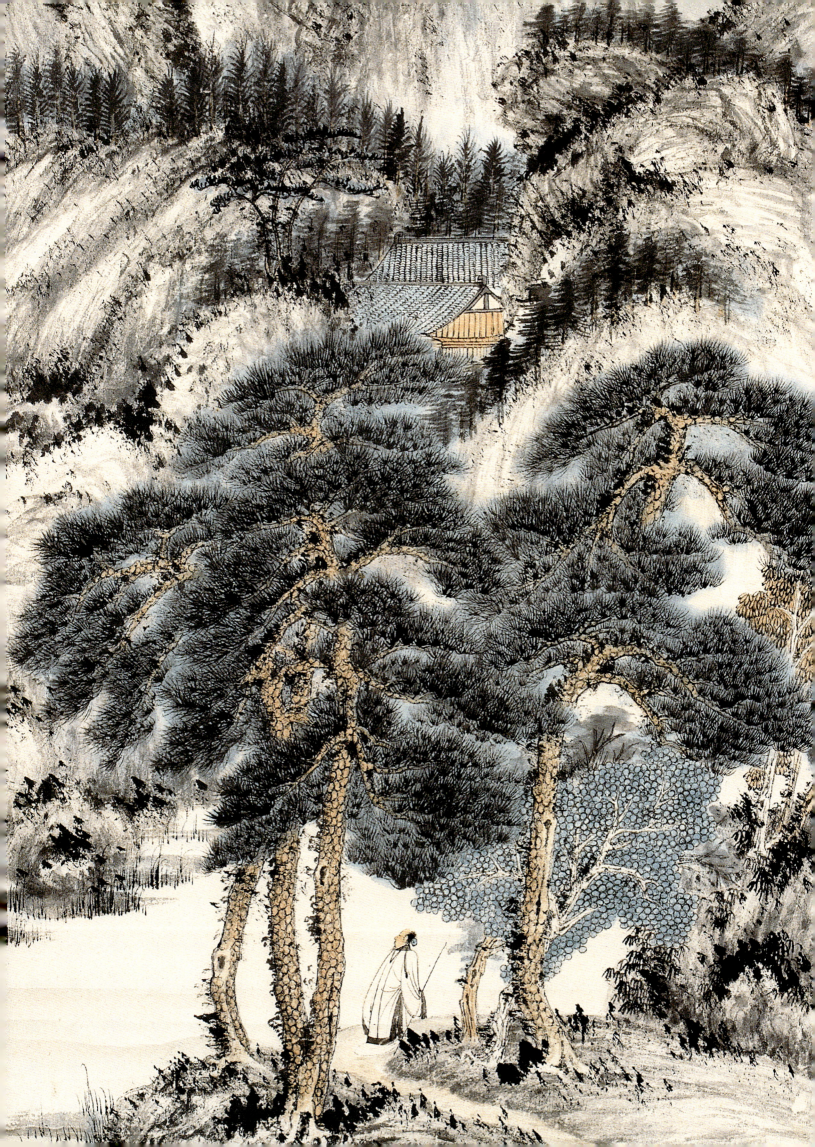

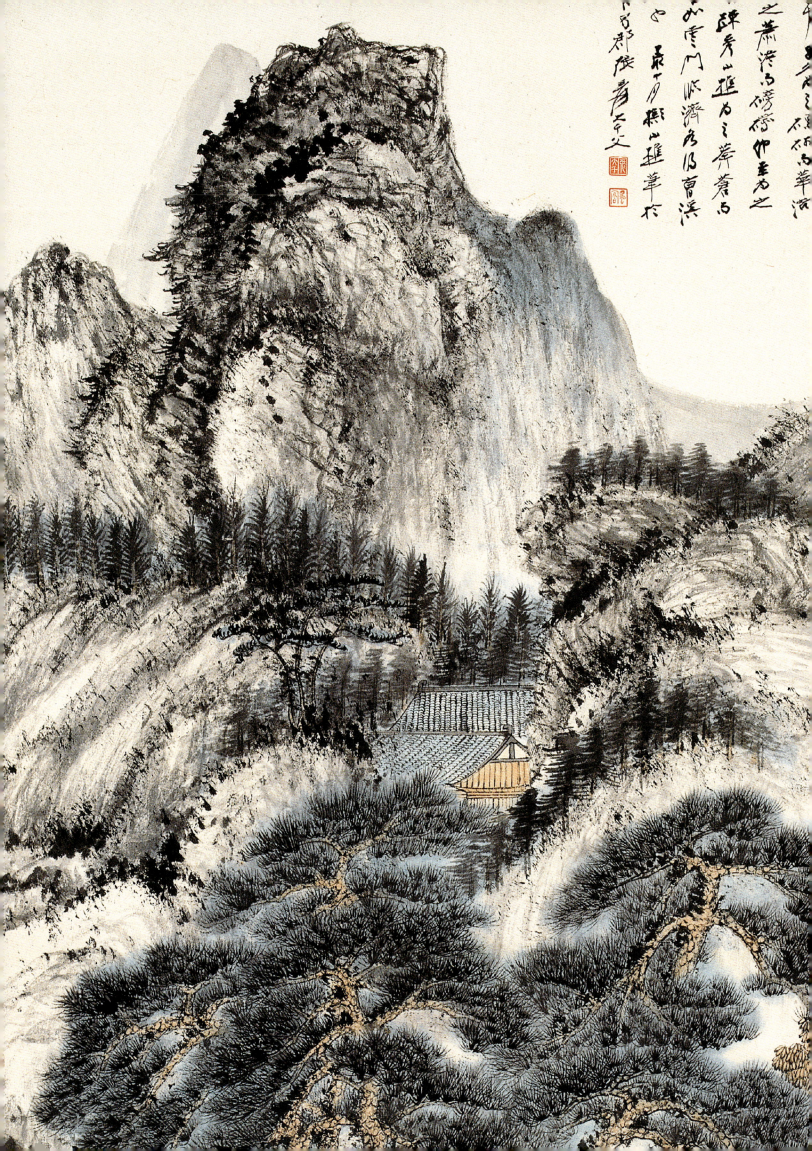

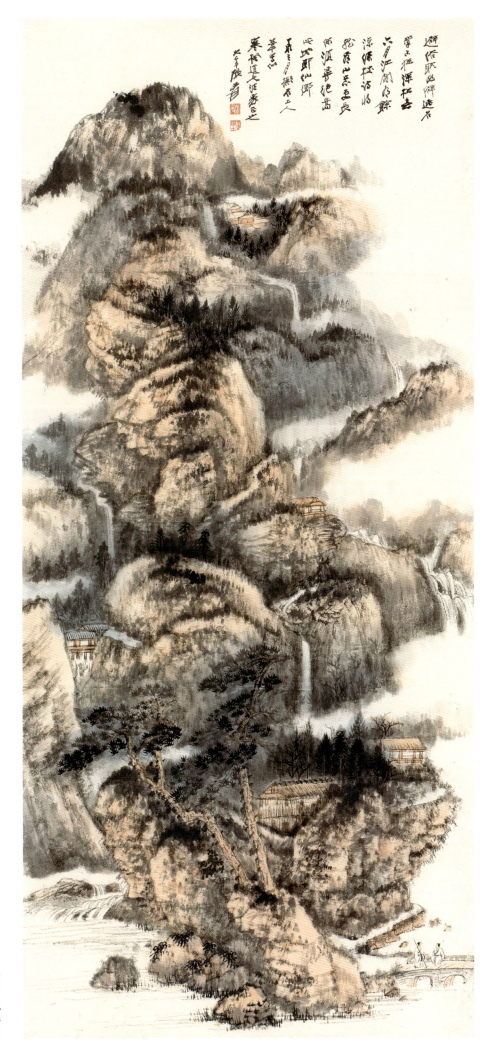

山乡飞瀑图

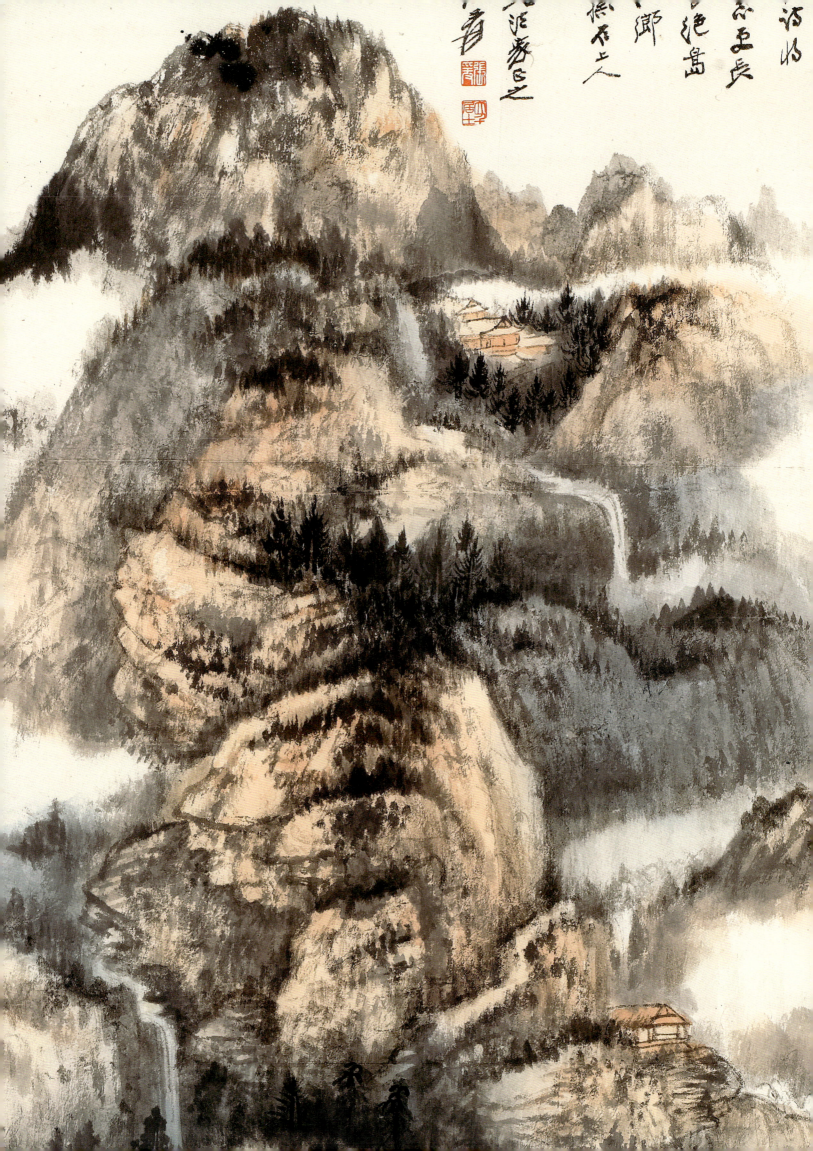

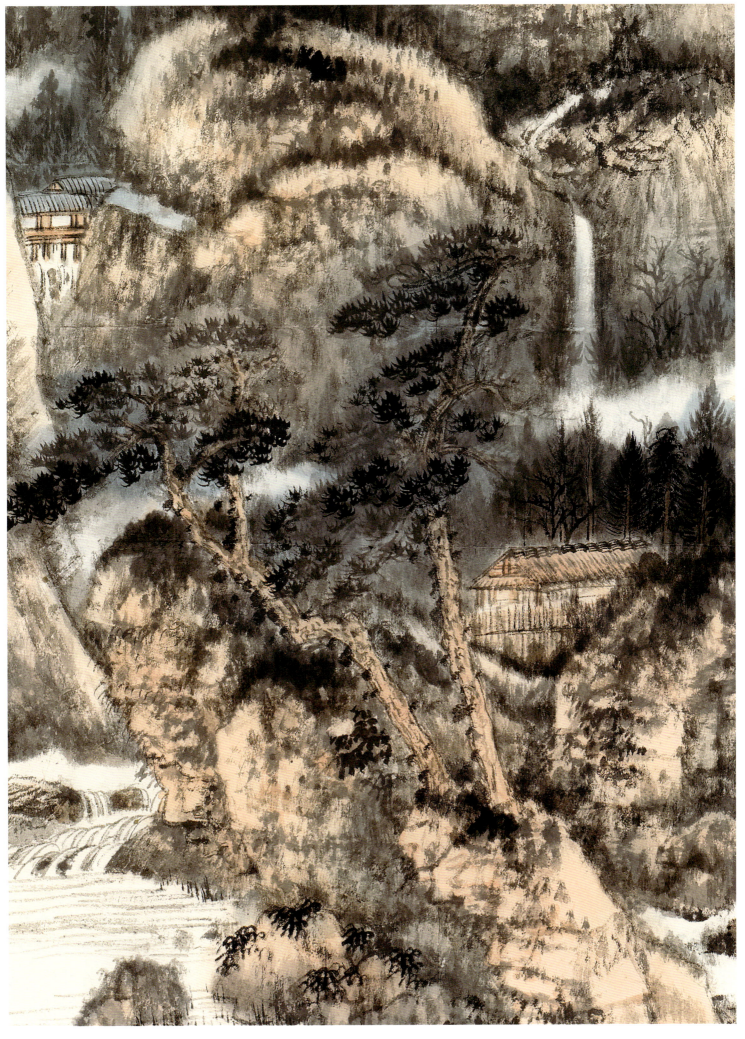

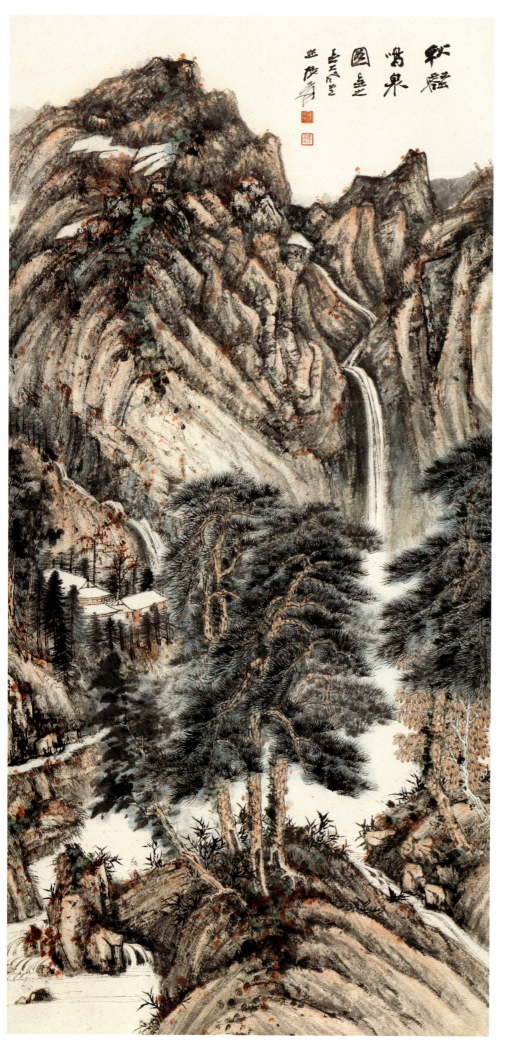

松壑鸣泉图

此幅浅绛山水，大山岩岩，涧水淙淙，远近山岩之上，龙鳞长松，郁郁青青。山岩的画法以渴笔干墨皴擦，突出山石的肌理效果，长松则青翠苍劲，整幅图挥洒随意，自成格调。

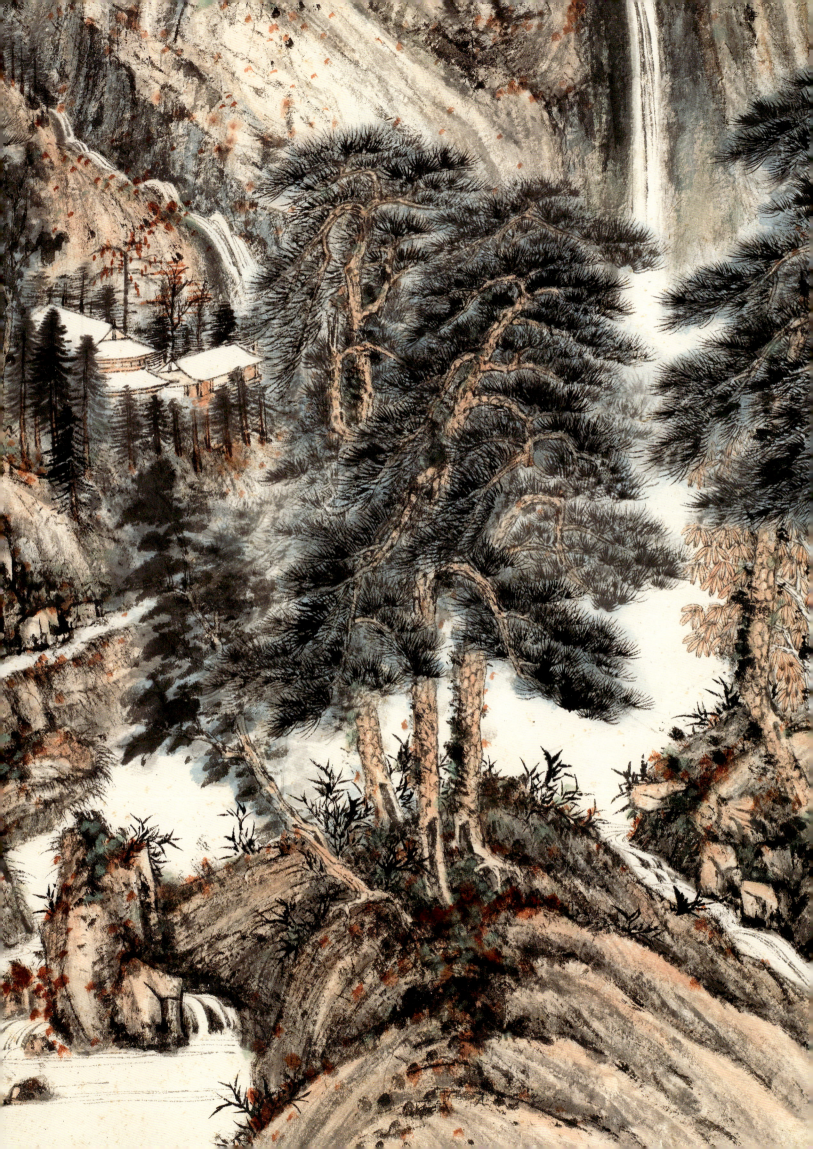

图书在版编目(CIP)数据

张大千山水/上海书画出版社编.--上海:上海书画出版社,2018.7
(朵云真赏苑·名画抉微)
ISBN 978-7-5479-1855-5

Ⅰ.①张… Ⅱ.①上… Ⅲ.①山水画－国画技法Ⅳ.
①J212.26

中国版本图书馆CIP数据核字(2018)第160202号

朵云真赏苑·名画抉微

张大千山水

本社　编

责任编辑	朱孔芬
审　　读	陈家红
技术编辑	钱勤毅
设计总监	王　峥
封面设计	方燕燕　周思贝

出版发行	上海世纪出版集团 上海书画出版社
地址	上海市延安西路593号　200050
网址	www.ewen.co www.shshuhua.com
E-mail	shcpph@163.com
制版	上海文高文化发展有限公司
印刷	浙江海虹彩色印务有限公司
经销	各地新华书店
开本	635×965　1/8
印张	8
版次	2018年7月第1版　2018年7月第1次印刷
印数	0,001-3,300
书号	ISBN 978-7-5479-1855-5
定价	55.00元

若有印刷、装订质量问题,请与承印厂联系